DESIGN SERIES 40

INDUSTRIAL PATTERN
ILLUSTRATION

산업도안

미술도서연구회 편

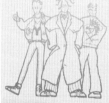
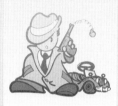

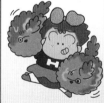

돌집오람

머 리 말

이 책 제목이 「산업도안」이라고 되어 있어 어리둥절하게 여기는 독자가 있으리라 생각한다. 이 책의 내용은 산업에 반드시 필요로 하는 도안이란 뜻이 된다. 다시 말하자면 「기업캐릭터」를 말한다.

오늘날 날로 번창하는 기업, 특히 제조업에서는 자사(自社)에서 생산되는 상품의 이미지를 구매자에게 전달하기 위해 「기업캐릭터」는 회사의 심벌마크(Symbol Mark)에 버금가는 위치에 놓여 있다. 오늘날 구매자는 캐릭터에 의해 신용 구입하고 있는 설정이다. 예로서, 아동용 책가방 하나만 보더라도 캐릭터 그림만으로 그 회사를 믿고 가방을 구입하고 있다. 이렇듯 캐릭터의 중요성을 감안한 나머지, 본사에서는 이에 필요한 자료를 집대성하여 이를 활용할 수 있게끔 기본 도형을 수록하였다.

제품의 포장에는 그 제조 회사를 대표하는 것 중에 문자도안, 심벌마크, 그 다음이 캐릭터인데 이 가운데에서 캐릭터의 위치가 차지하는 비중이 가장 크다고 볼 수 있다. 그렇기 때문에 본서의 앞 부분에 있는 캐릭터 기법의 이론 부분을 읽고 이를 머리 속에 깊이 새겨 두어야 할 줄로 안다.

편 저 자

기업과 캐릭터(Character)와의 관계

 상품으로서의 캐릭터는 제품의 간판이기에 앞서 제조 회사의 이미지 자체인 것이다. 상품으로 봐서는 캐릭터의 이미지가 강한 상품은 그 상품의 기존 가치에다 캐릭터라는 부가가치가 첨부된 고차원의 제품(상품)으로 등장되는 것이다. 이러한 상황은 제조 회사에서 구매자로 하여금 그 회사의 상품이란 매체를 통해 공고히함으로써 구매자로 하여금 그 회사의 상품을 찾는 지름길을 마련하고 나아가서는 회사의 품위와 권위, 특히 신용도를 부각시키게 된다는 결론이 나온다. 그러나 제아무리 훌륭한 캐릭터가 부착된 상품이라 할지라도 제품 내용면에서 기대이하일 때는 무용지물이 되고 만다. 여기서 우리들은 제품 내용에 대해서는 고려에 넣지 않고 오로지 캐릭터와 기업과의 관계만을 추구해 보기로 하자.

 제품의 상표나 문자, 캐릭터 등도 시대의 조류에 상응되게 그려져야 한다. 예로서, 일본의 「모리나가」 제과점, 미국의 「코닥」사, 한국의 「진로」 주조 등의 상표를 보게 되면 초창기의 그림과는 월등히 달라져 있다. 즉, 시대의 흐름에 맞추어 원형을 크게 손상하지 않으면서 약간씩 변형시킨 것이다. 그렇기 때문에 캐릭터 역시 그 시대 상황에 맞는 작품이어야 할 것이다. 앞으로 전개되는 자료는 모두가 만화풍의 캐릭터 자료이다. 이 자료가 우리들에게 필요한 이유는 간단하다. 오늘날 캐릭터 화풍의 패턴이 만화형 그림의 작품으로 흐르기 때문이다. 이제부터는 캐릭터 제작에 필요한 상식을 알아보기로 하겠다.

 여기서 제작이란 먼저 제품의 성질을 감안하면서 작가의 의도와 기업주의 요구 및 구매자의 기호 등, 이 세 부분의 삼박자가 맞아 떨어진 상태에서의 도안이어야 함을 명심해야 할 것이다.

문구류 회사의 상품 캐릭터의 기본도(시안)

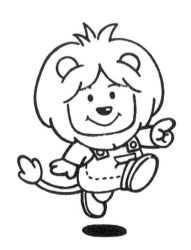

상품에 부착된 캐릭터

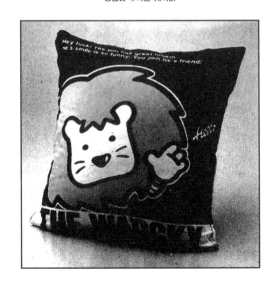

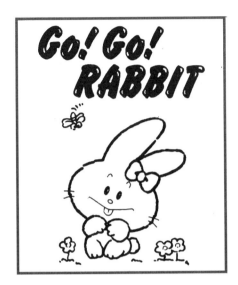

기업 캐릭터의 설정

　오늘날, 기업의 다각화나 사회 정세의 변화에 호응해서 기업 이미지를 부각시키는 필요성이 절실히 요구되고 있다. 그래서 많은 기업들이 옛 체제로부터 탈피하면서 C.I.(Corporate Indentification)을 행하고 있다. C.I.란 기업의 마크나, 로고타이프, 코퍼레이트 컬러 등을 기업 이념에 준해 통일시켜 호감이 가는 기업 이미지를 형성함을 말한다. 기업캐릭터도 C.I.의 목적에 따라 설정되어야 한다.

　이러한 기준은 작품의 우수성을 강조하기보다는 통일의 조화, 즉 판매를 위한 그림의 조화가 성립되어야 함을 뜻한다.

기업 캐릭터의 역할

　캐릭터에는 기업 캐릭터와 상품 캐릭터로 나눌 수 있다. 이들 모두가 구매자로 하여금 어필이 되고 신용도 및 인식을 위한 뚜렷한 목적의 일환이다. 여기서, 상품 캐릭터는 이따금 단기적인 시간적 제약이 있지만 기업 캐릭터는 회사의 존속 때까지의 장기적으로 이어지는 기업체의 확고한 신용도와 위용을 대표하는 얼굴이다.

기업 캐릭터의 도입 과제

　기업 이미지는 구매자의 구매욕이나 기업의 사회적 위치에 크게 영향을 미치고 있다. 그러므로 기업 이념에 반영해서 제작해야 할 것이다. 그 제작의 포인트를 살펴보자. 1.친근감이 가야한다. 2.오리지널한 것(타회사나 동업자 회사의 것을 모방하는 것 따위가 아닌)이어야 한다. 3.오랜 시간동안 사용할 수 있게끔 장래성이 있어야 한다. 4.미적수준이 뛰어나야 한다. 5.새로운 취향성과 호감도가 강해야 한다. 이렇게 해서 제작된 기업 캐릭터는 전략, 관리, 운영 등의 시스템을 확립해서 새로운 시대에 전개한다.

　그렇기 때문에 작가는 단순한 생각으로 작품 제작에 뛰어들다가는 번번히 실패만 거듭할 뿐이다. 여기서 모방이란 절대 금물이며 독자적인 참신한 작품이어야 할 것이다.

미국 M.T.boy 인형 회사의
캐릭터 기본도의 하나

캐릭터의 전개

캐릭터 제작에 앞서 이미지 부각을 위한 종합적인 구성요소를 찾아보아야 한다. 예로서 어느 부동산 회사의 캐릭터를 소개하기로 한다. 오른쪽 그림은 작품을 완성하기 위한 시안(試案)에 필요한 기본 도형의 일부이며 아래 사진은 완성된 부동산 회사의 제품들이다. 먼저 캐릭터의 이미지의 기본이 되는 스토리의 제작을 위해 단란한 하나의 가정을 설정했다. 그렇다면 이 가정의 요소를 생각해야 하며 이 요소는 고객에게 호응이 가야 하는 것들이어야 한다. 먼저, 행복하고 즐거운 분위기이어야 하며, 다음으로는 일상성(日常性)과 꿈이 깃들고 어른과 아이 각자의 배치와 표정, 의상 등의 조합을 위해 기본도(시안)을 여러 컷으로 그려보고 이들을 시각적으로 가장 돋보이게 배열을 한 다음, 착색(着色)의 순으로 진행시켜 완성 작품을 만든다.

물론 도형의 크기는 상품(제품)의 크기나 내용상의 편성에 따라 달리해야 함은 물론이며 위치 역시 마찬가지이다.

기본도(시안)의 일부

기본도에 의해 배치가
완료된 후 작품화한
부동산 회사의 캐릭터

캐럭터의 작품 활용의 예

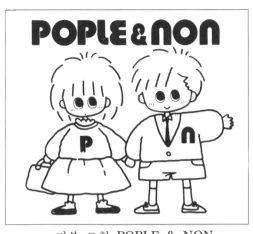

기본 도형-POPLE & NON

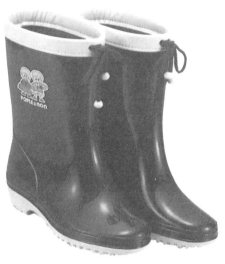

장화

어린이용 우산과 우의

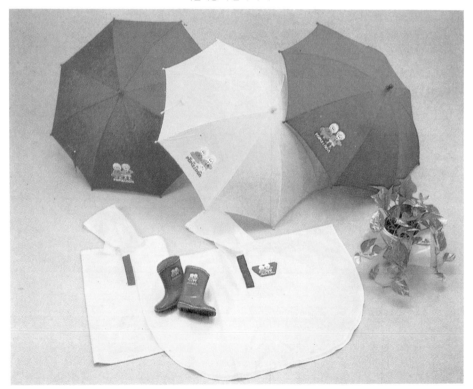

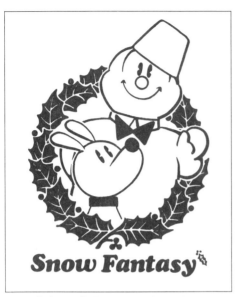

기본 도형-SNOW FANTASY

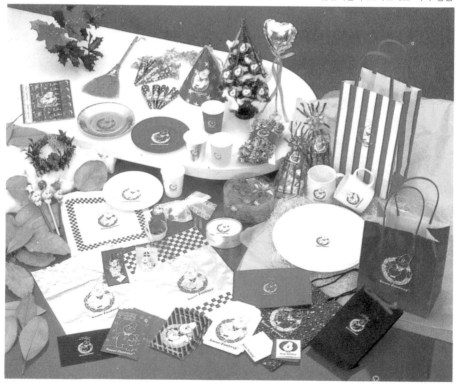

솔잎과 트리의 장식품

젊은이들의 크리스머스 파티 용품

기본 도형-ELEPHANT

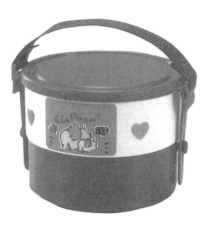

적색과 황색을 바탕
으로 한 어린이용 행
락 용품

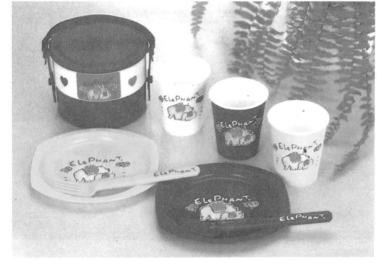

청새과 적색을 바탕으
로 한 물통과 컵

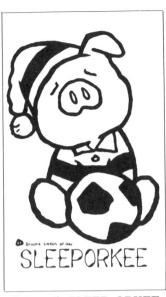

기본 도형-SLEEP ORKEE

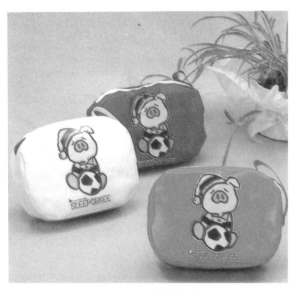

비닐로 만든 컬러 백

젊은이들의 내의와 T셔츠

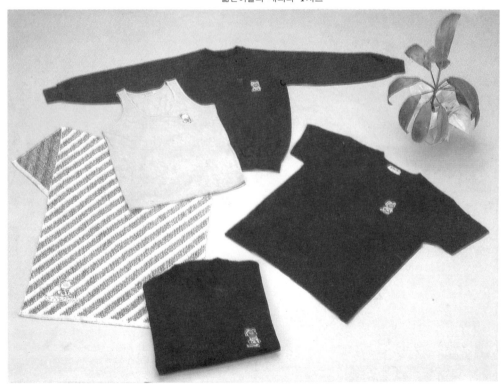

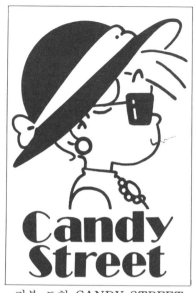

기본 도형-CANDY STREET

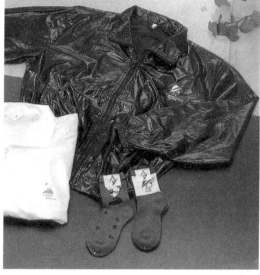

흑백의 상반된 색상에의 캐럭터의 느낌

여대생을 대상으로 한 캐주얼 패션 아이템

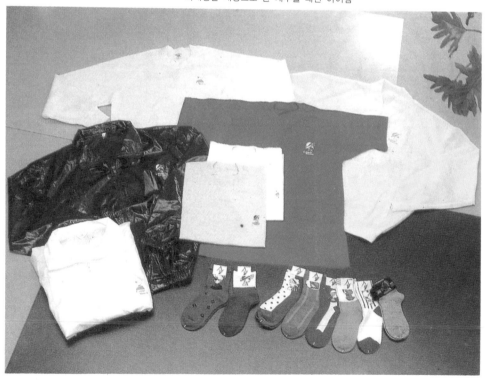

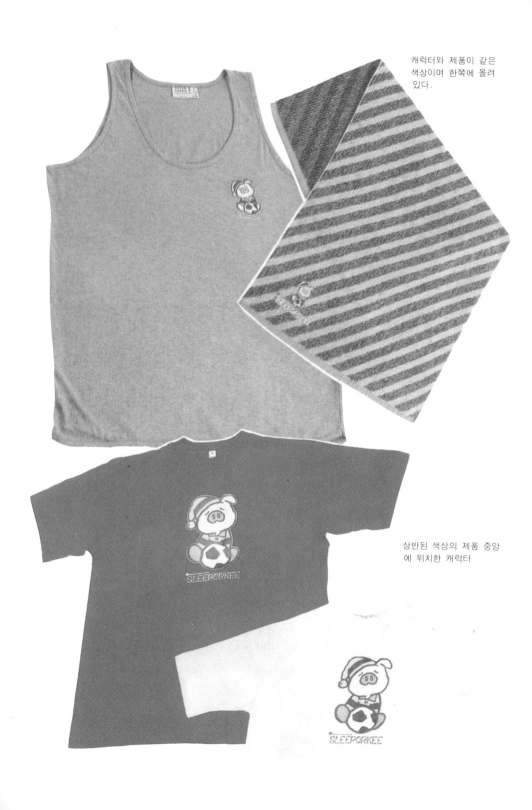

캐럭터와 제품이 같은
색상이며 한쪽에 몰려
있다.

상반된 색상의 제품 중앙
에 위치한 캐럭터

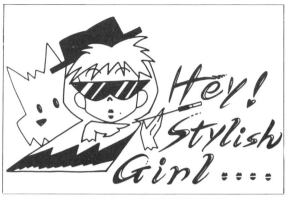

기본 도형-HEY! STYLISH GIRL……

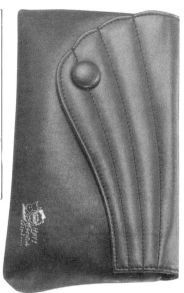

모노톤(흑색의 단색에 의한 색상)에 새겨진 캐럭터

성인 여성의 여러 가지 가죽 빽, 지갑, 안경, 장신구들

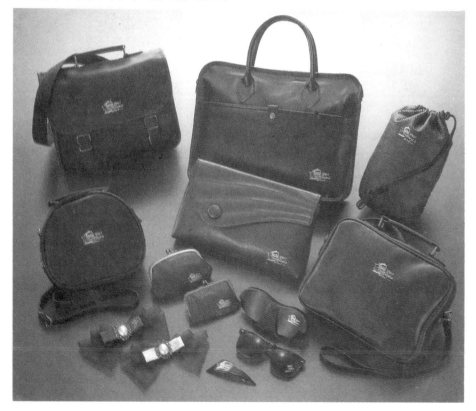

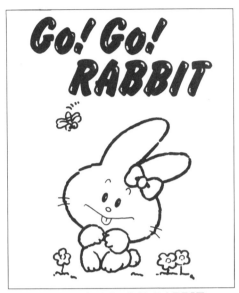

기본 도형-GO! GO! RABBIT

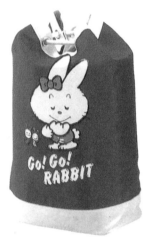

제품의 적색 바탕과 백색 캐럭터의 우아한 조화

유아의 외출용 의상에 필요한 것들

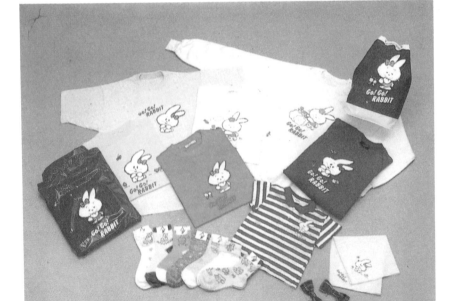

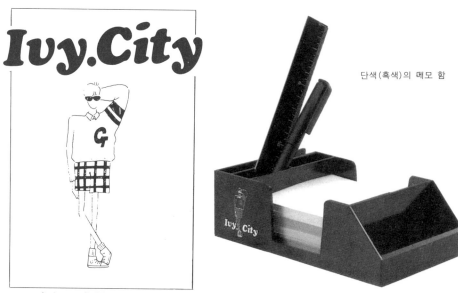

Ivy.City

단색(흑색)의 메모 함

기본 도형-IVY.CITY

중학생에서부터 젊은 여성에 이르기까지를 대상으로 한 문구류

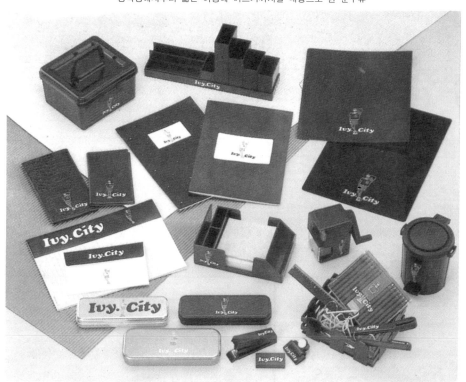

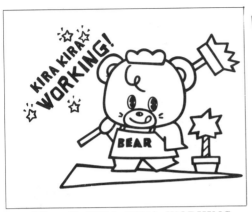

기본 도형-KIRA KIRA WORKING

캐럭터의 주위를 회게 한 상태의 경우

국민학교 저학년 어린이의 문구류

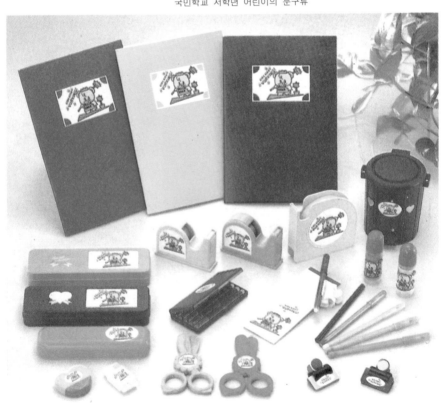

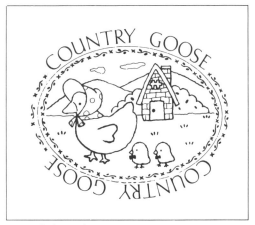

기본 도형-COUNTRY GOOSE

캐릭터의 모노톤에의 배치

신혼 살림을 위한 식기류

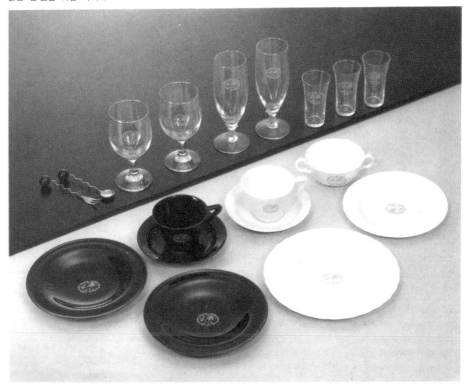

기본 도형-SENTIMENTAL BEAR

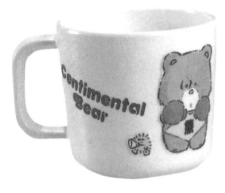

캐릭터 옆에 기울어진 문자를 넣어
조화로운 분위기를 만든 디자인

어린이용 식기류

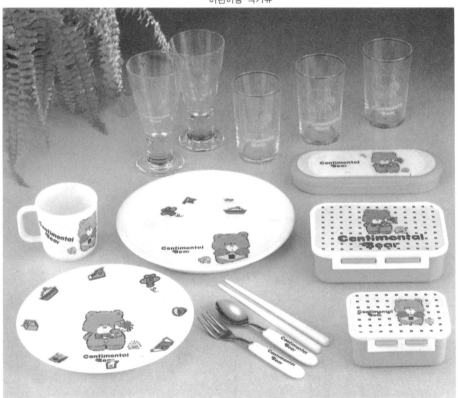

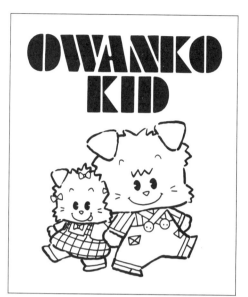

기본 도형-OWANKO KID

동일 계통 색상의 배치 예

어린이용 과자류

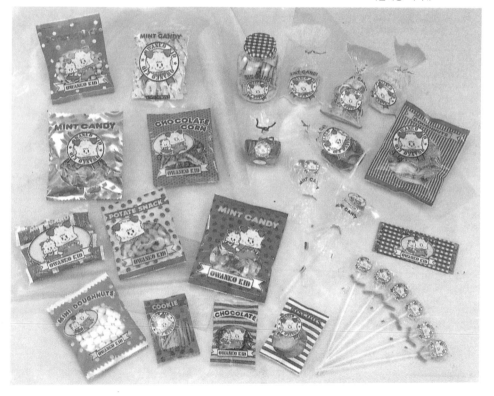

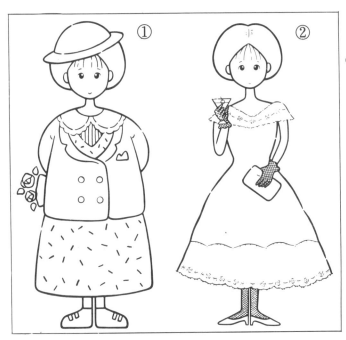

① 캐주얼 (casual)에
대한 기본 도형

② 포르말 (formal)에
의한 기본 도형

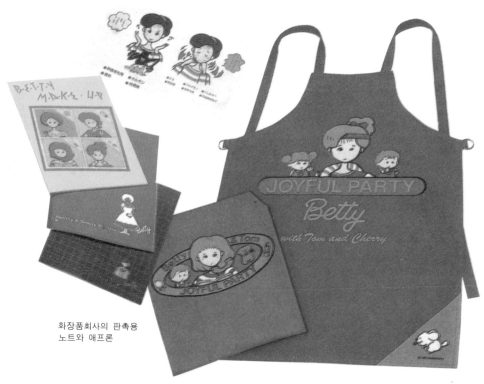

화장품회사의 판촉용
노트와 애프론

캐럭터 작품의 예(1)

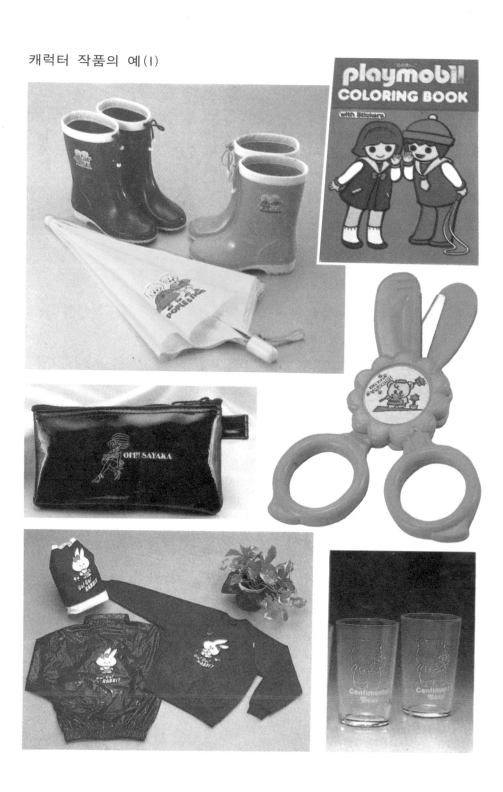

캐릭터 작품의 예 (2)

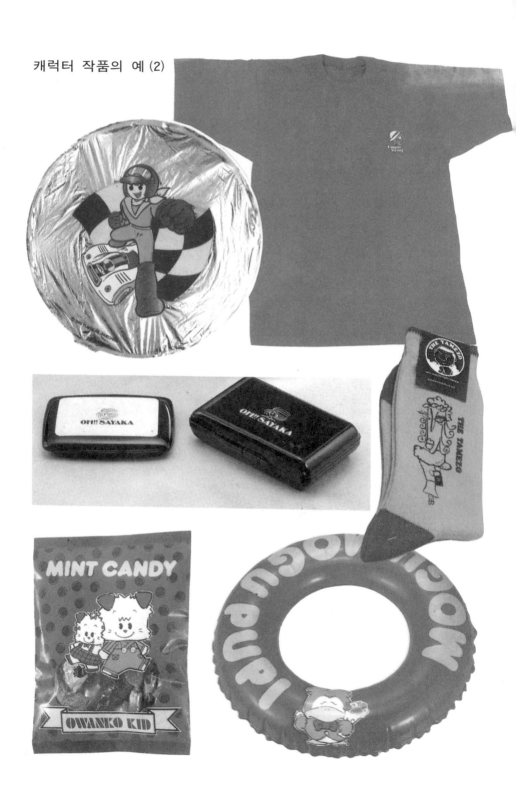

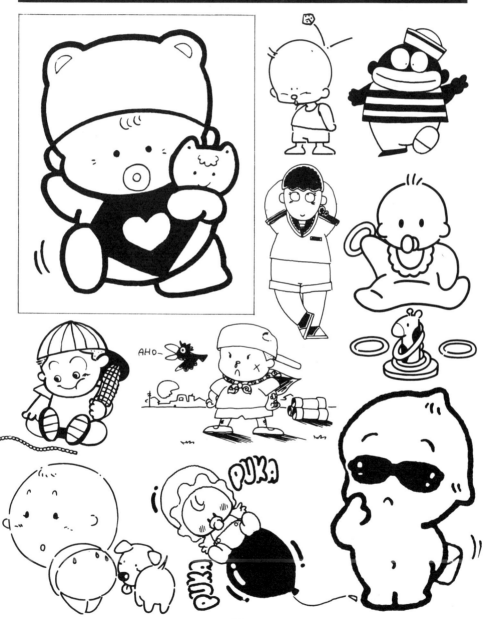

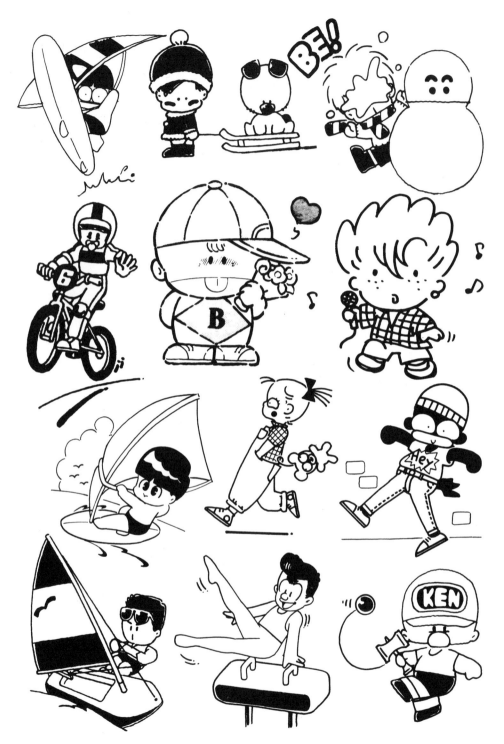

HAPPY HAPPY

YOUNG

EHE
EHE..

COME QUICK!!
Here's a new toy for you

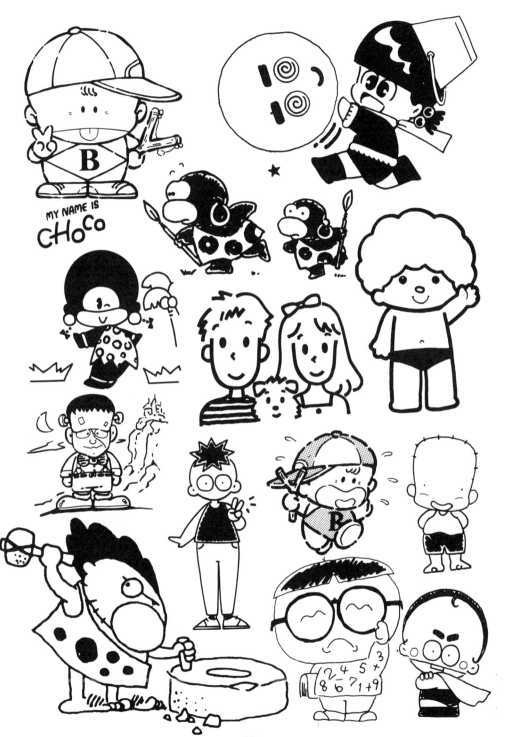

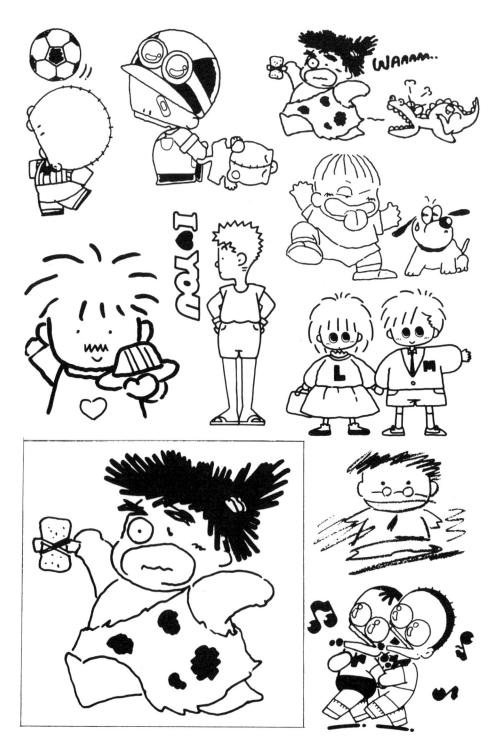

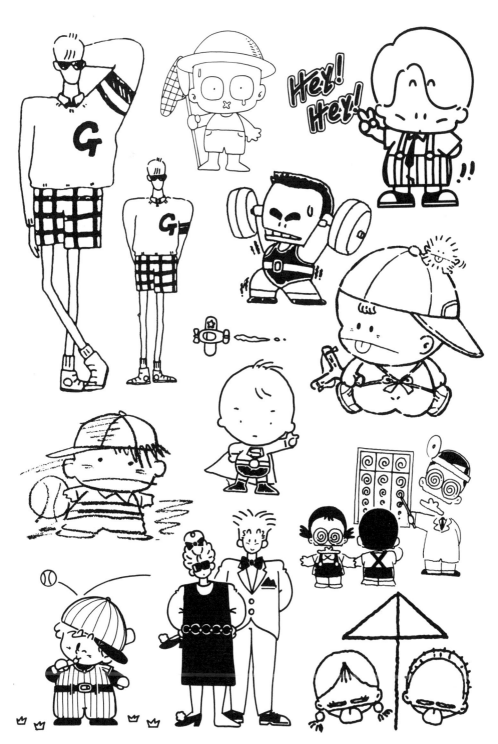

Hey!
Hey!

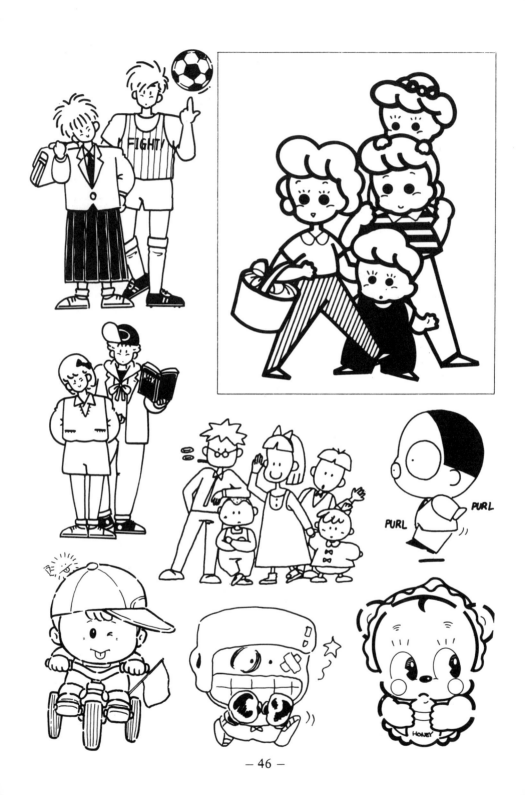

RUNNING

HOL
HOM
HOO

MIC

3

ToM

FOOT FACE

Fight!

SUN DAY

MASTER

PUMPKIN DREAM

I Want Rock !

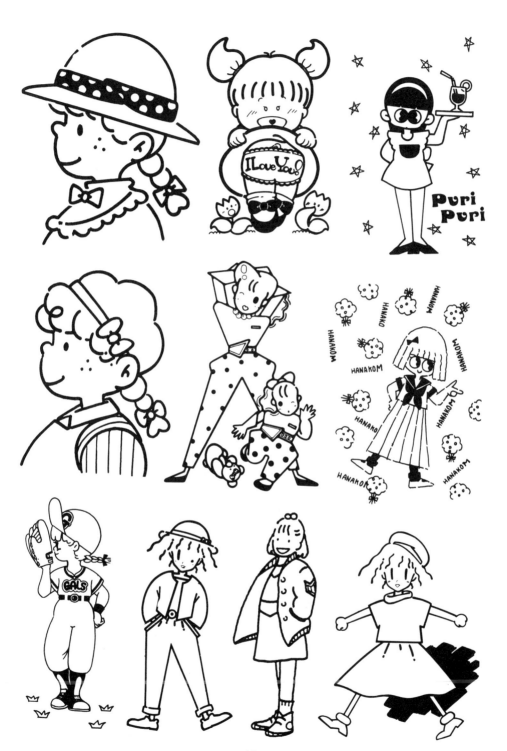

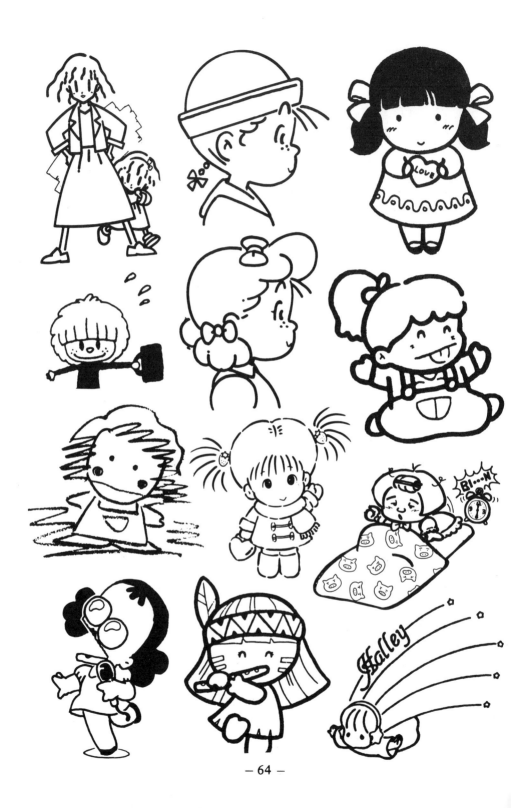

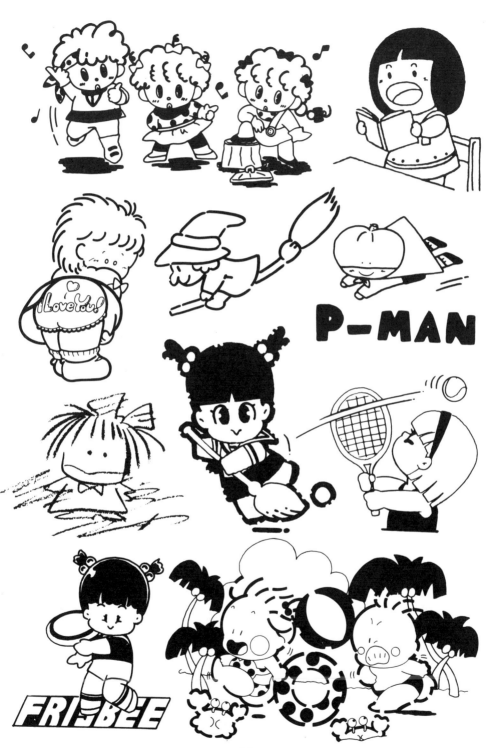

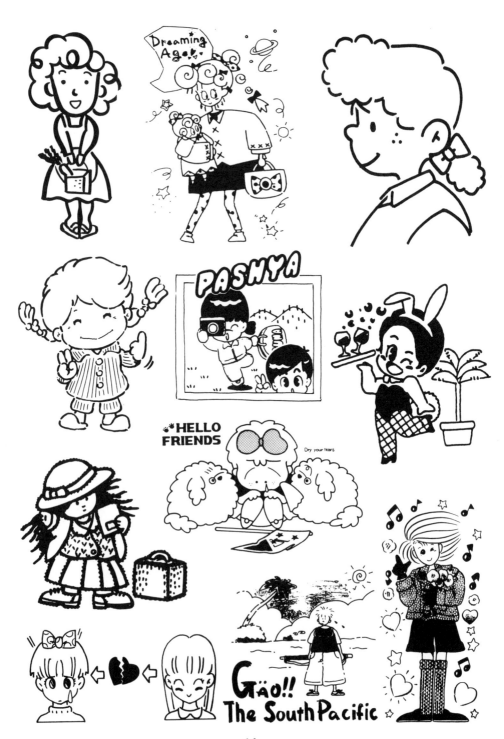

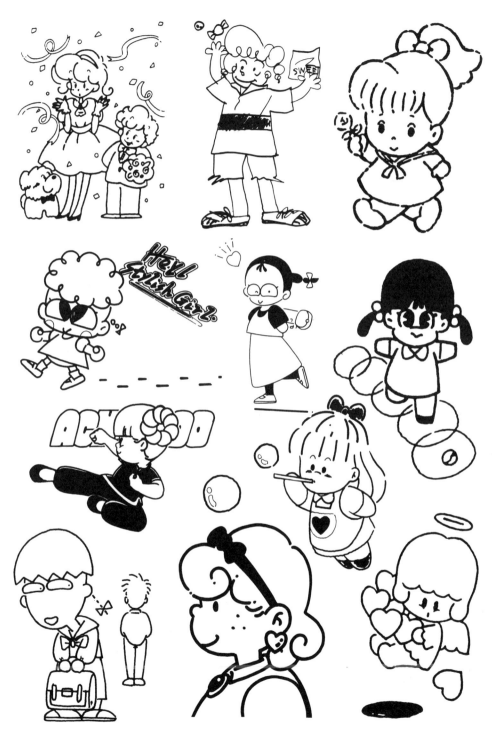

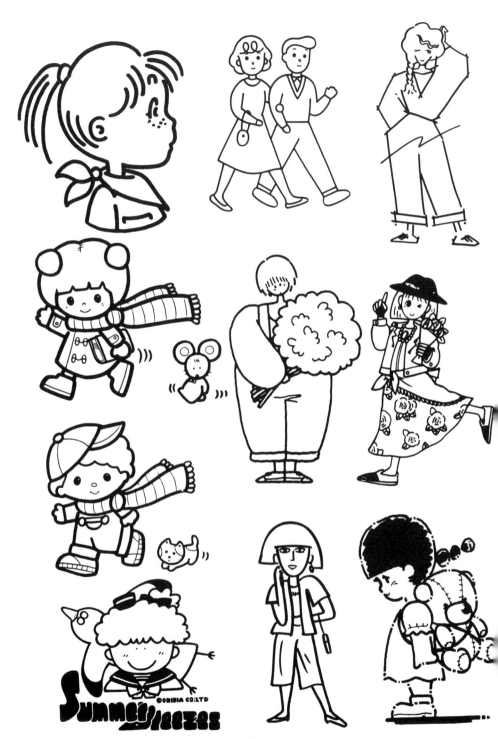

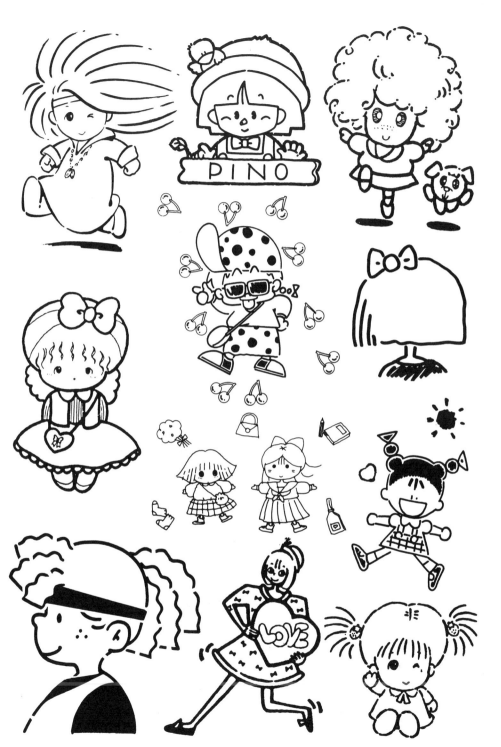

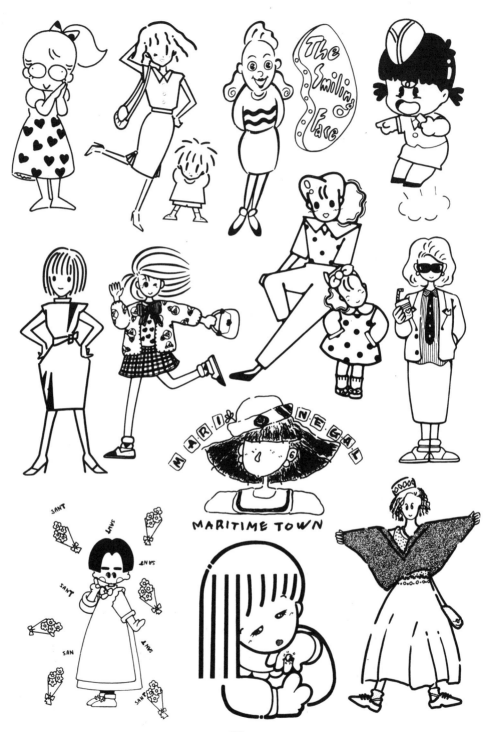

The Smiling Face

MARINE GAL

MARITIME TOWN

a girl
in pigtails

AHA HA

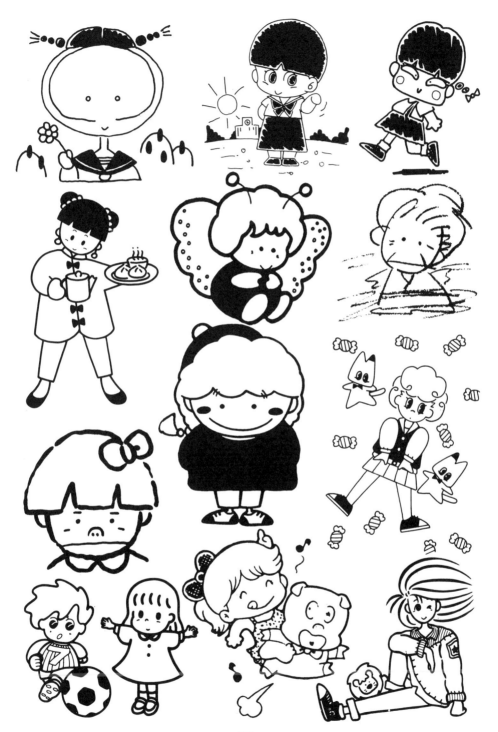

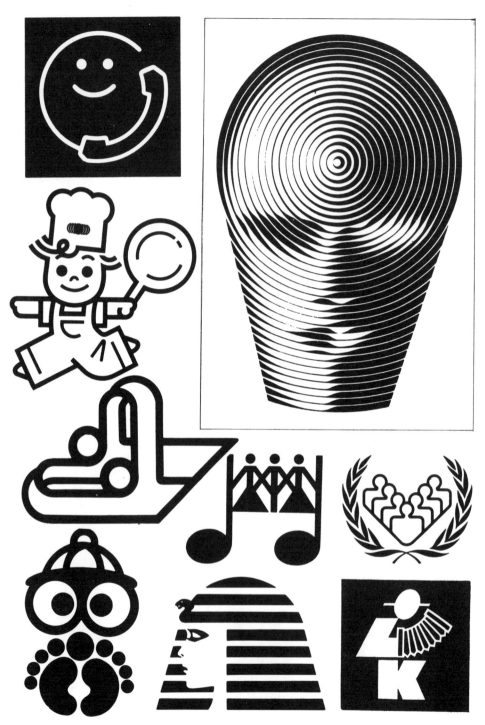

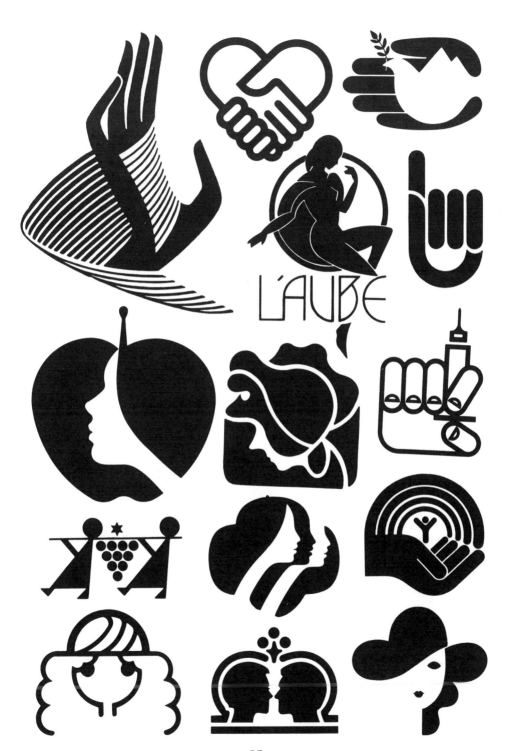

L'AUBE

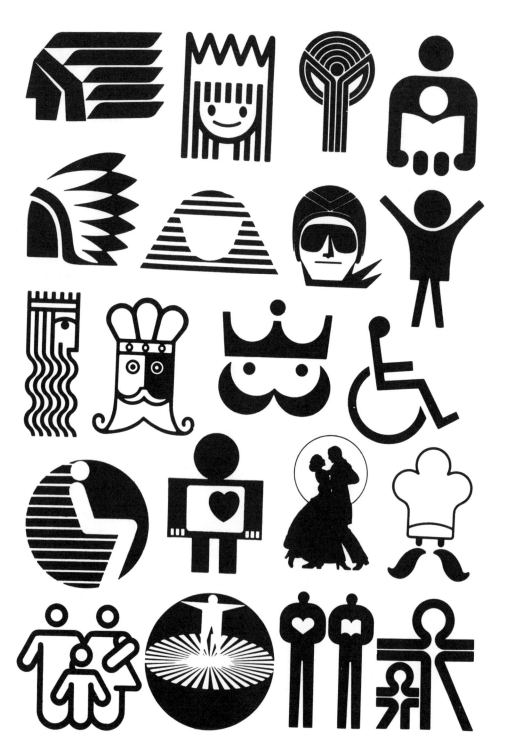

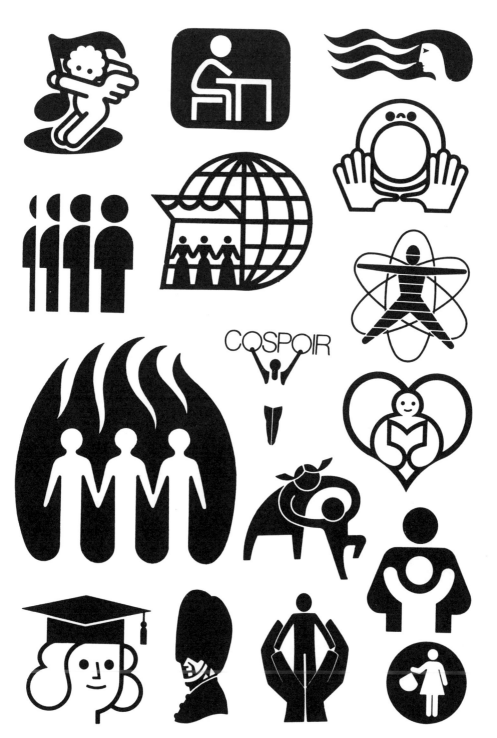

COSPOIR

동 물

SHAPE UP!

APYON PYONE

TOILET

PATAL PATAL

PATAL

I like BONE!

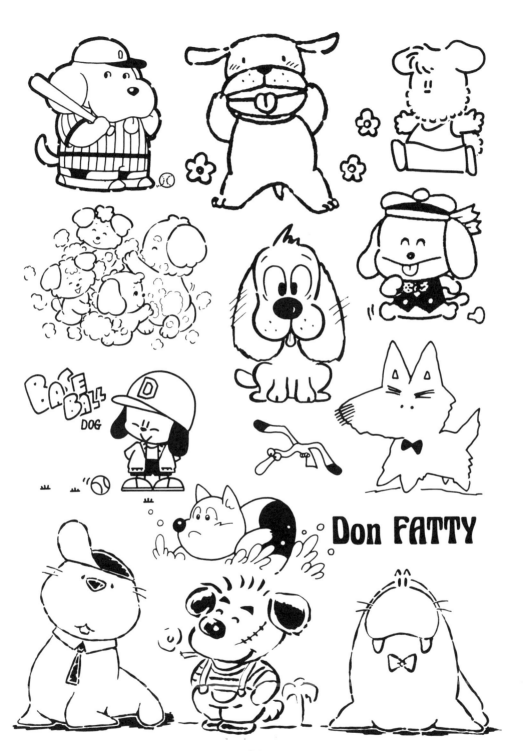

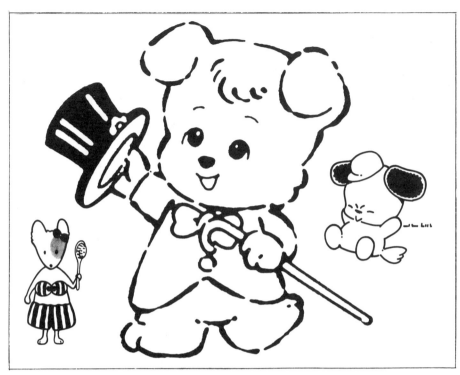

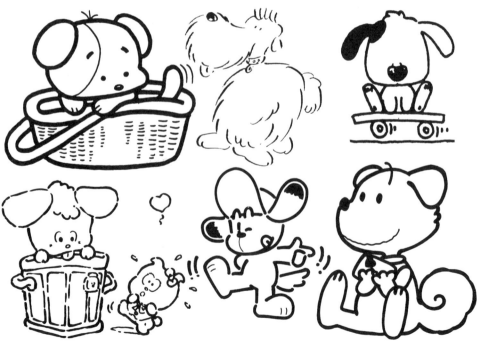

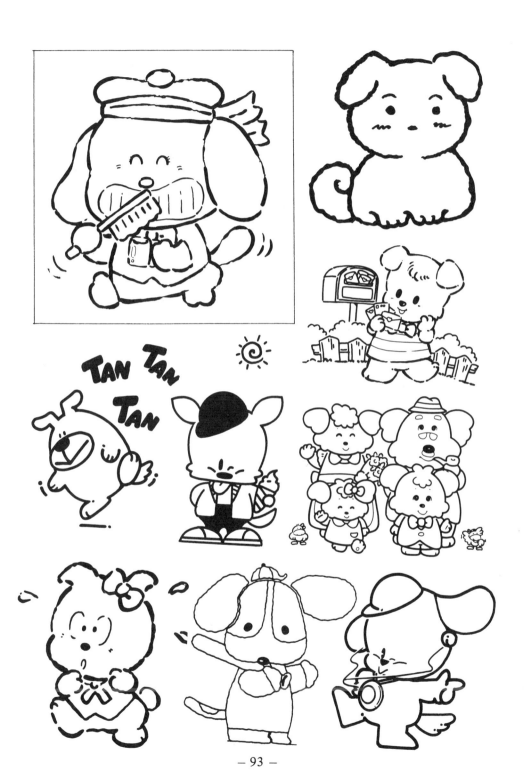

TAN TAN
TAN

HEALTHY CAMEL

CALM VILLAGE

*a peaceful life
in the country*

Mr. RABBIT Miss RABBIT

CARROT
CANDY

CARROT
CANDY

LADYRABBIT

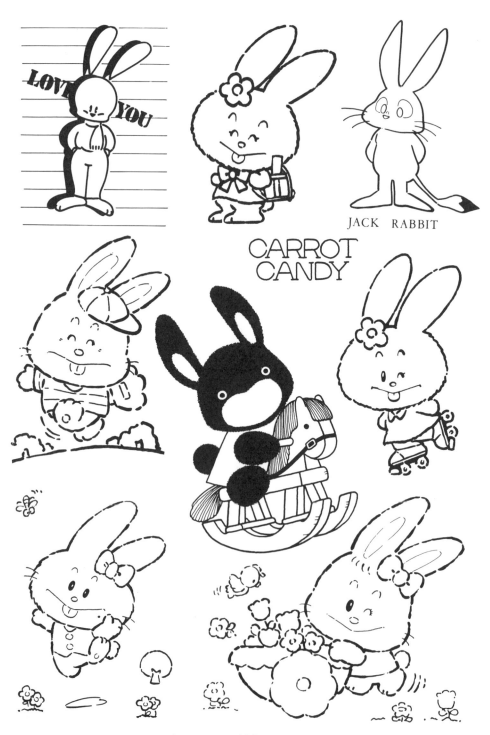

JACK RABBIT

CARROT
CANDY

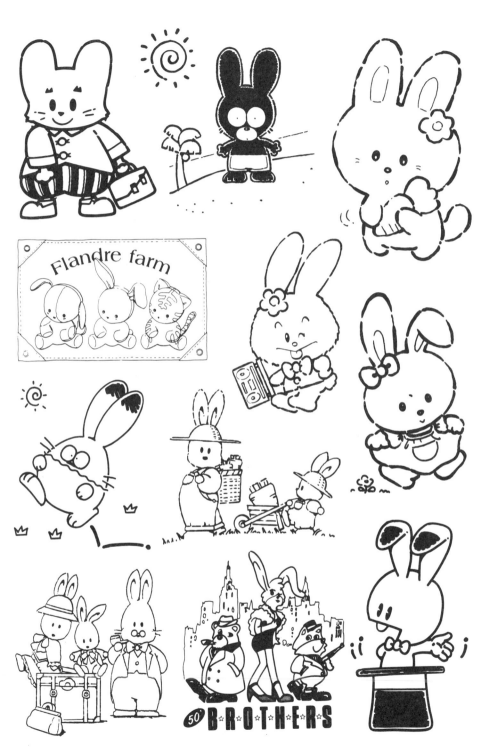

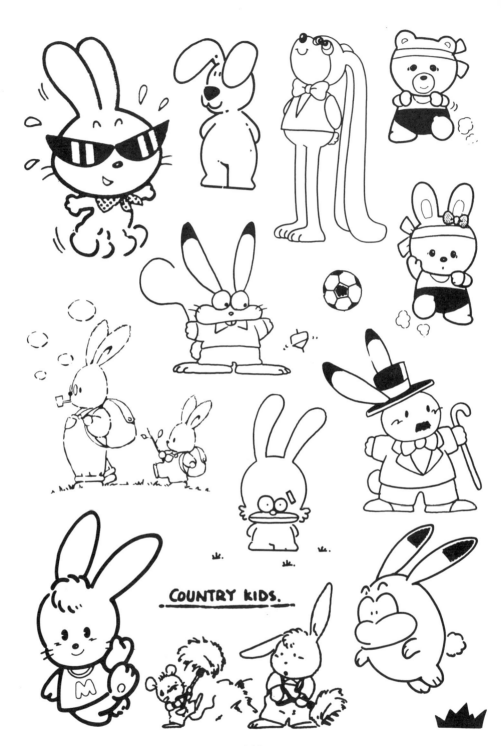

COUNTRY KIDS.

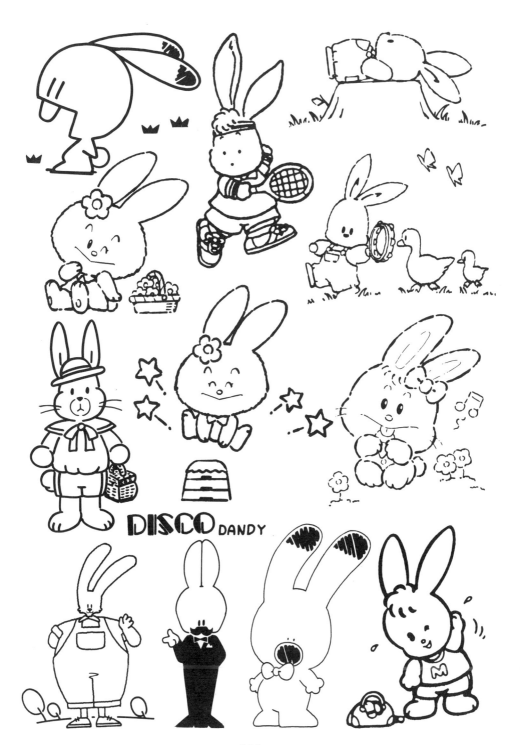

DISCO DANDY

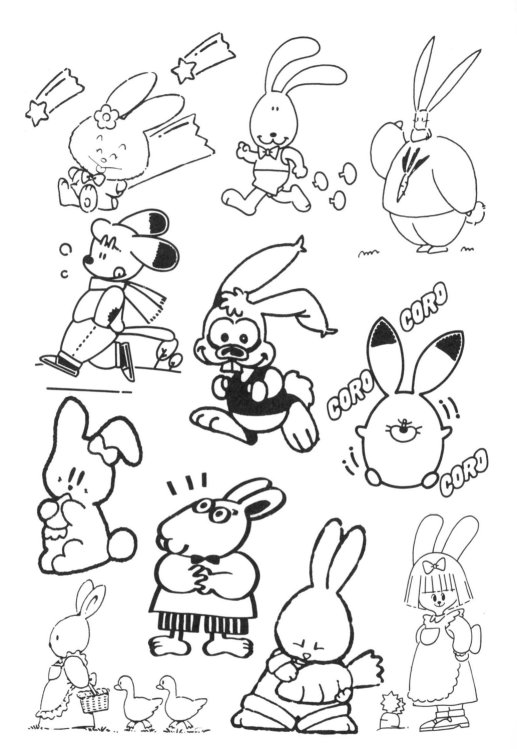

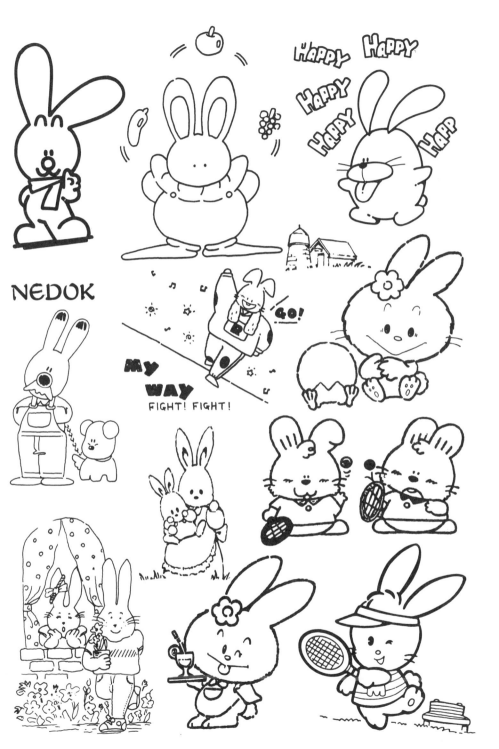

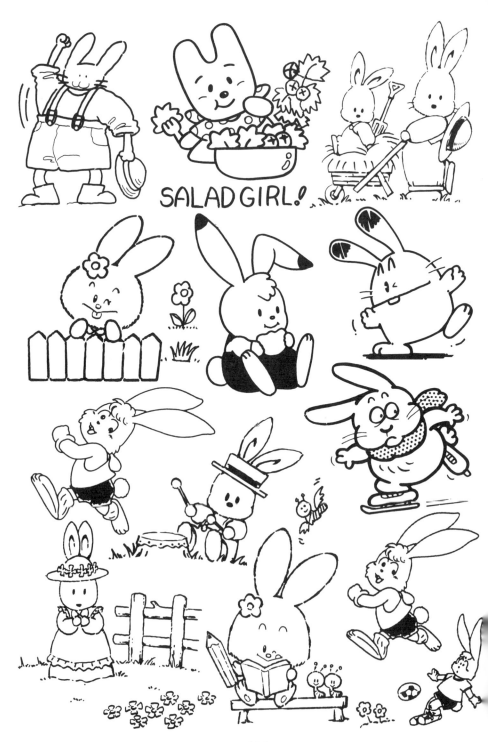

SALAD GIRL!

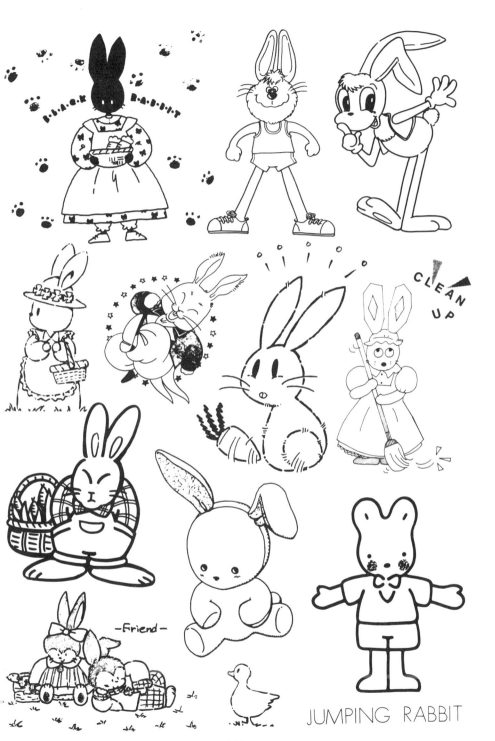

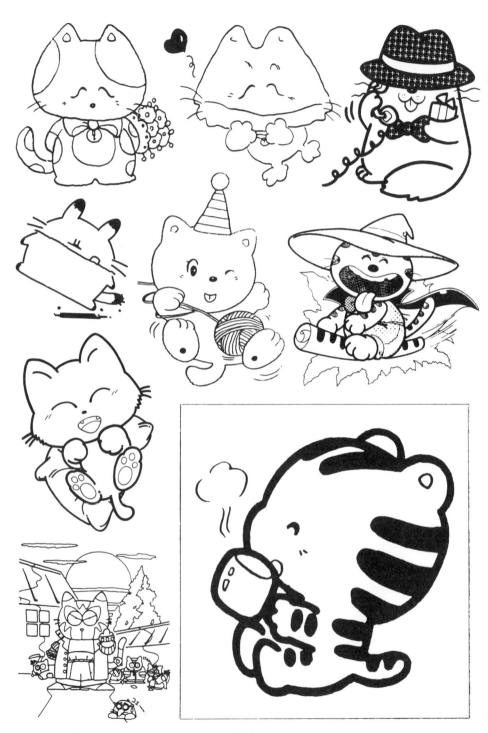

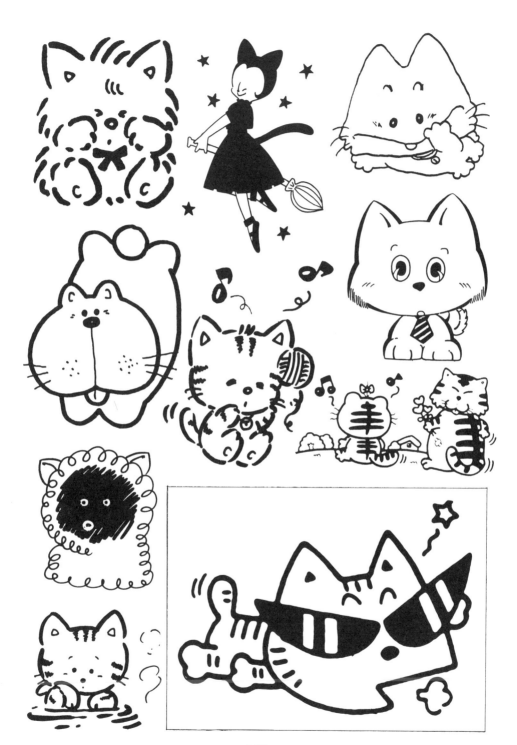

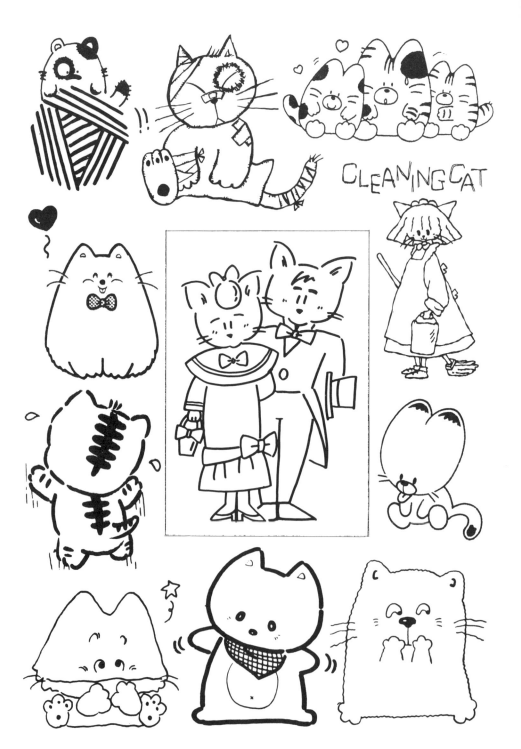

CLEANING CAT

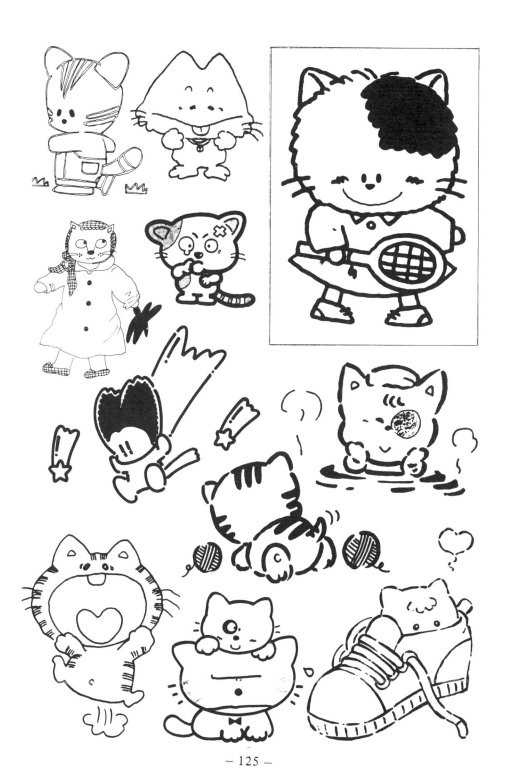

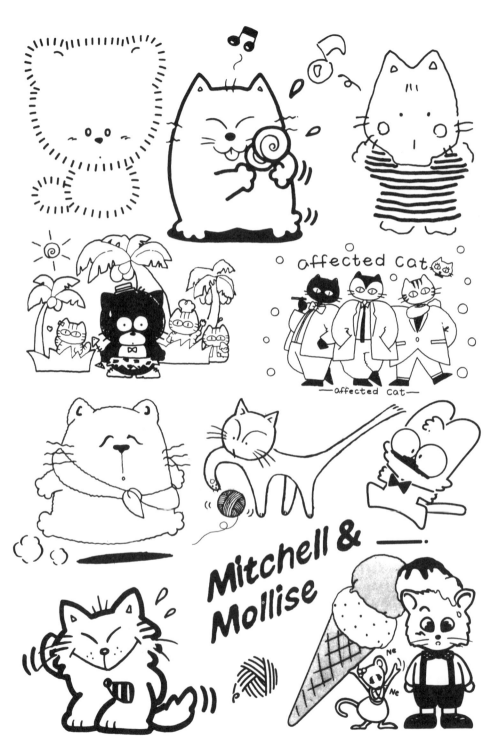

affected cat

affected cat

Mitchell & Mollise

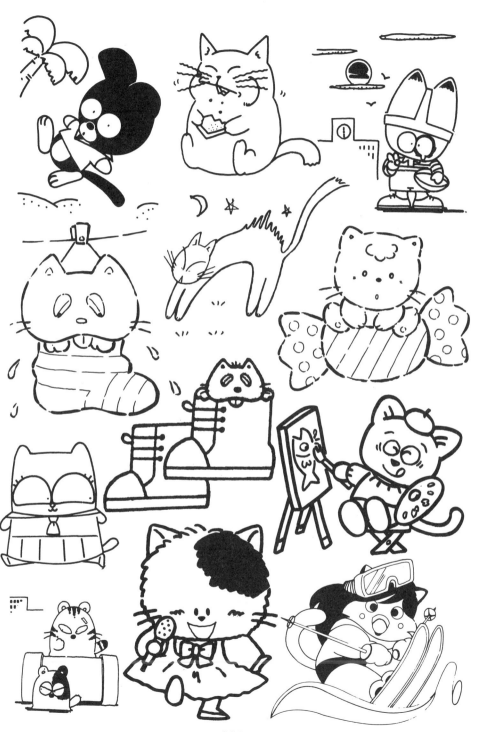

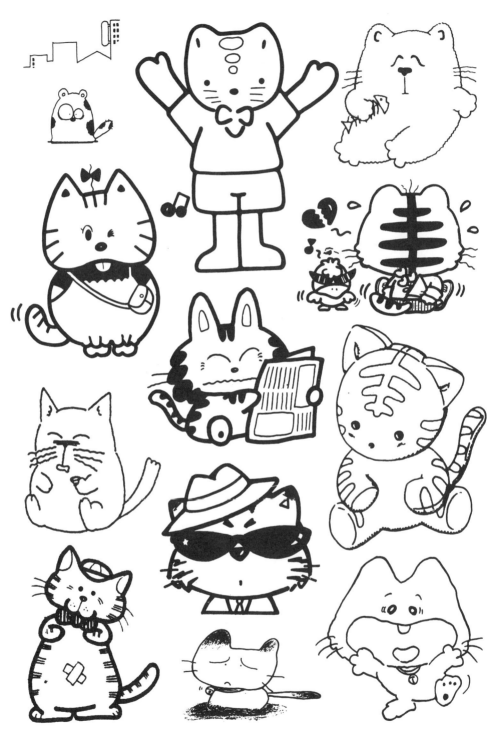

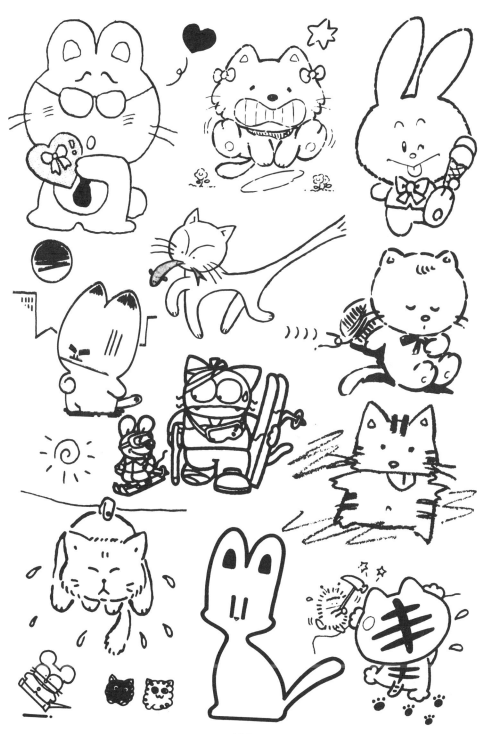

Lion

ENJOY NIGHTLIFE....

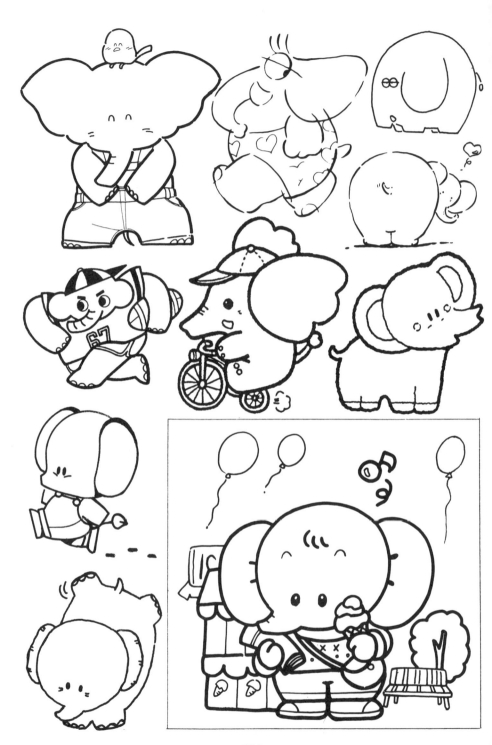

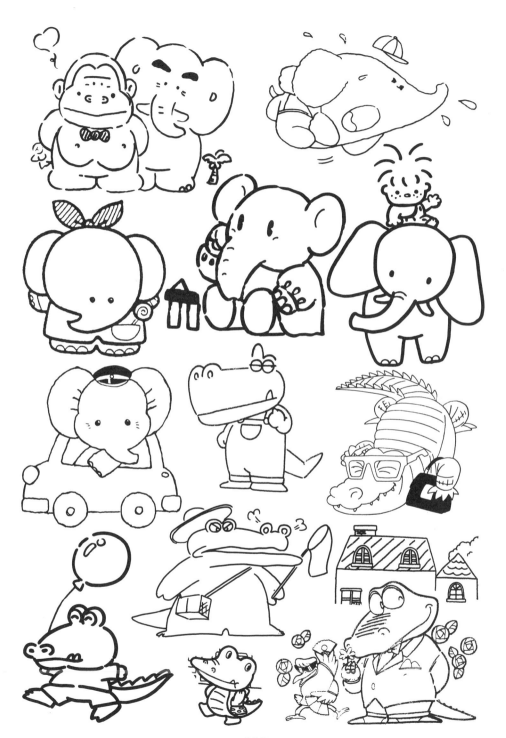

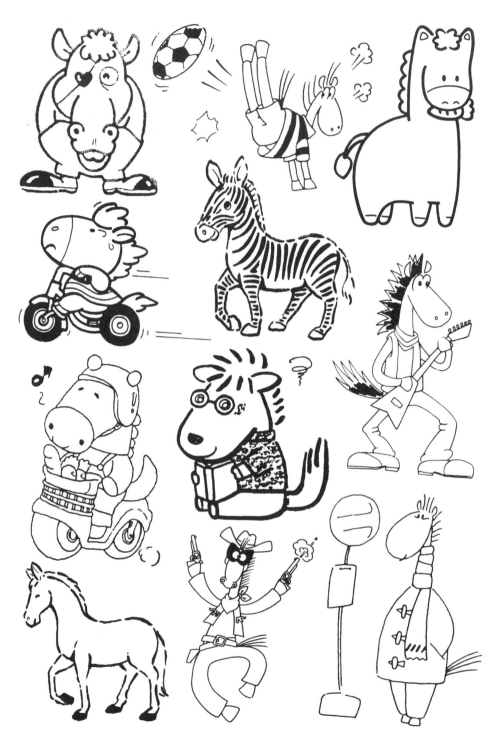

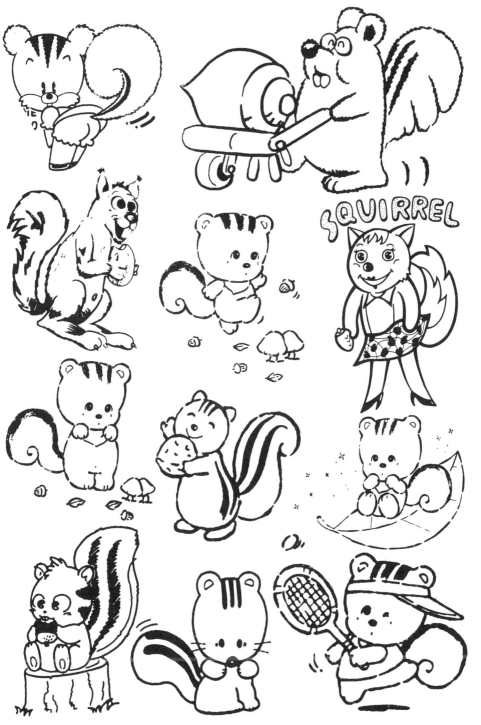

SQUIRREL

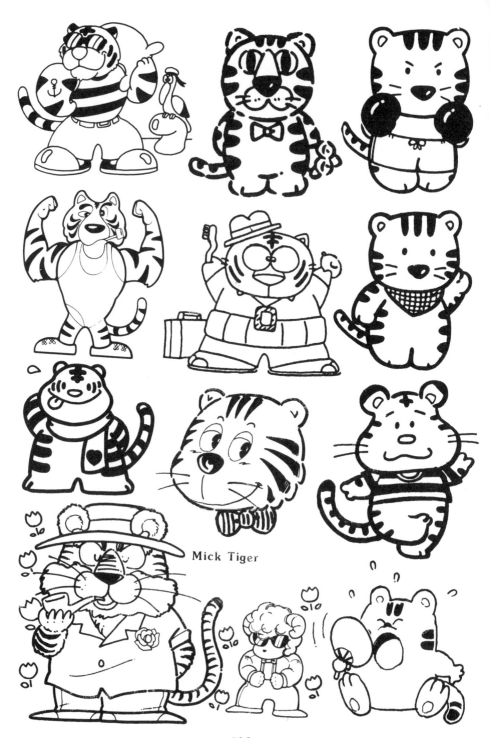

Mick Tiger

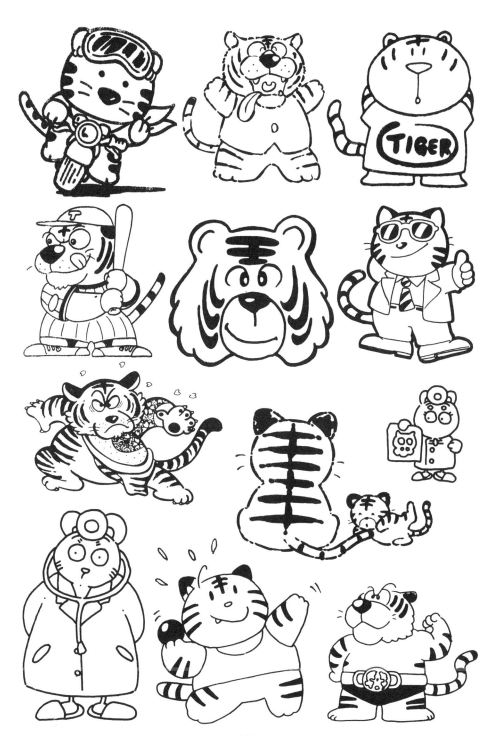

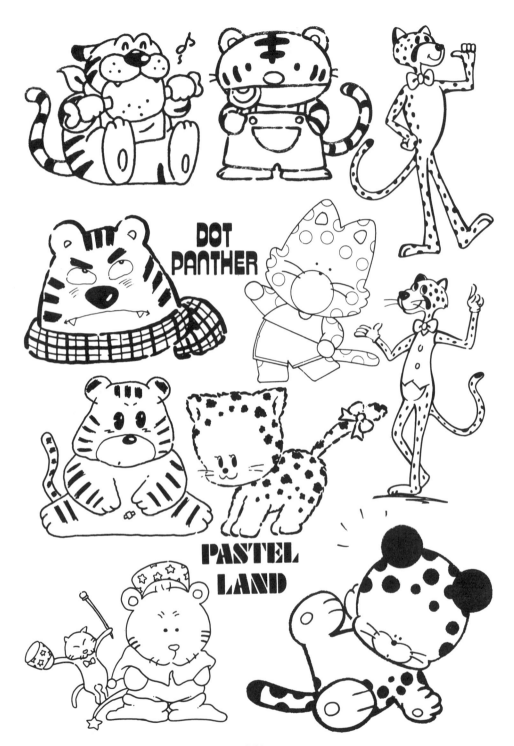

DOT
PANTHER

PASTEL
LAND

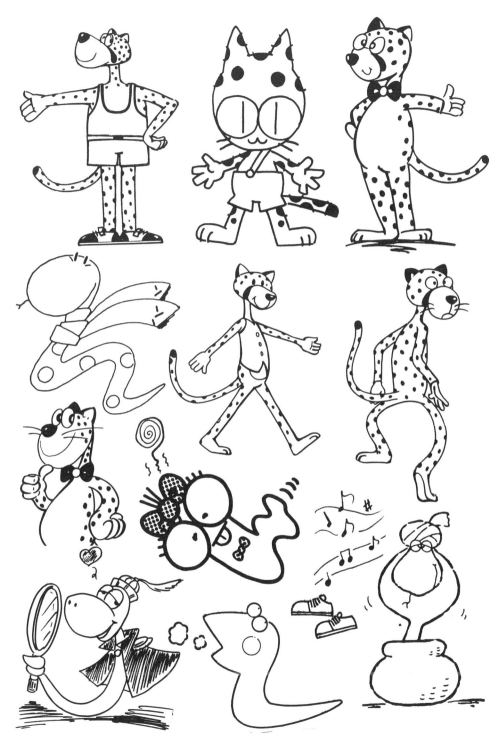

Giant
Pandaba

THE SPRING TIME OF RAM

Dream Dream

One little sheep...... Two little sheep......

♪ GOKIBURT BROTHERS

— 144 —

JELLYBEAN BOY

a romantic story

Dear My Papa

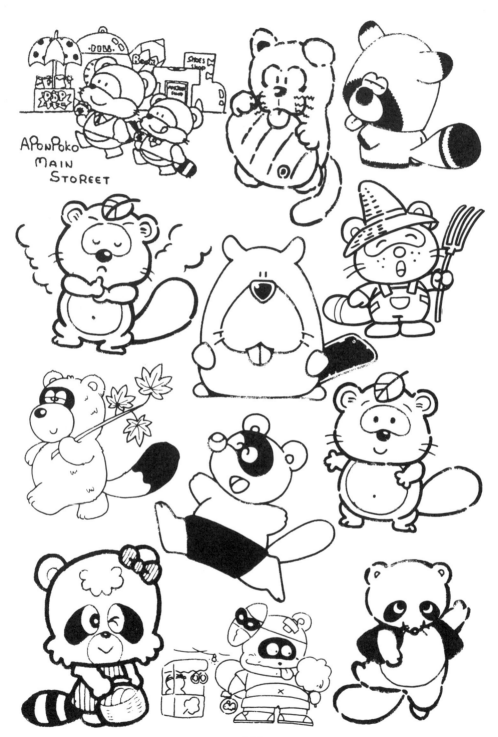

APONPOKO
MAIN
STOREET

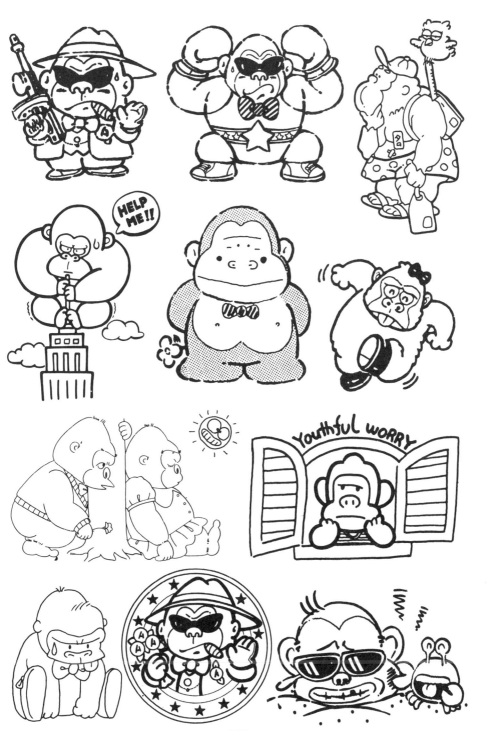

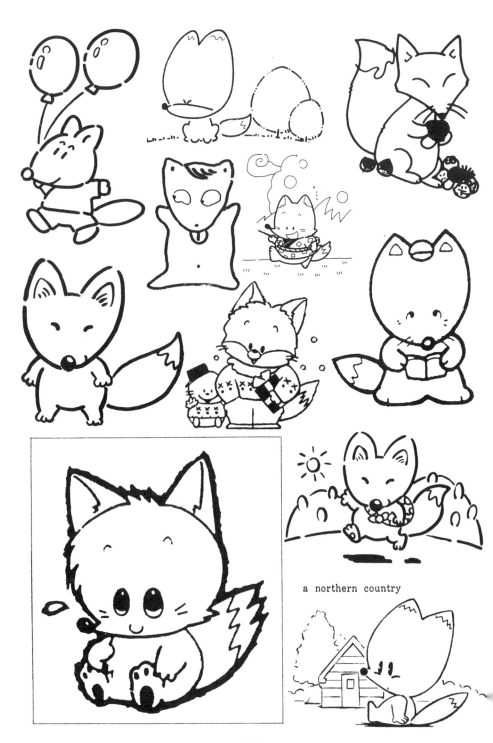

a northern country

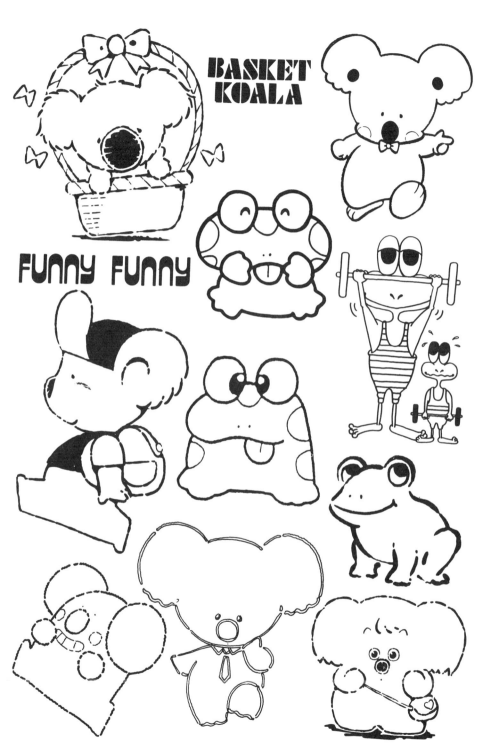

BASKET
KOALA

FUNNY FUNNY

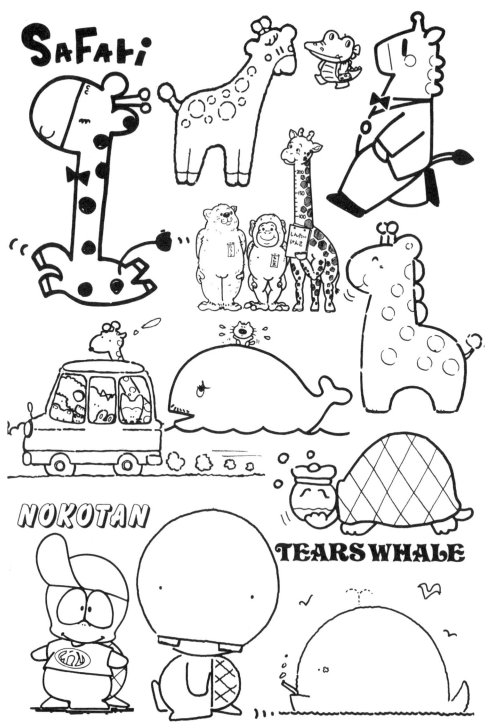

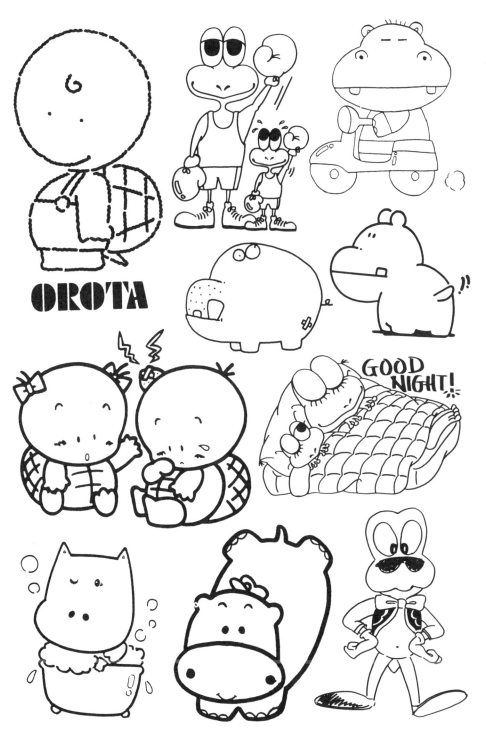

OROTA

GOOD NIGHT!

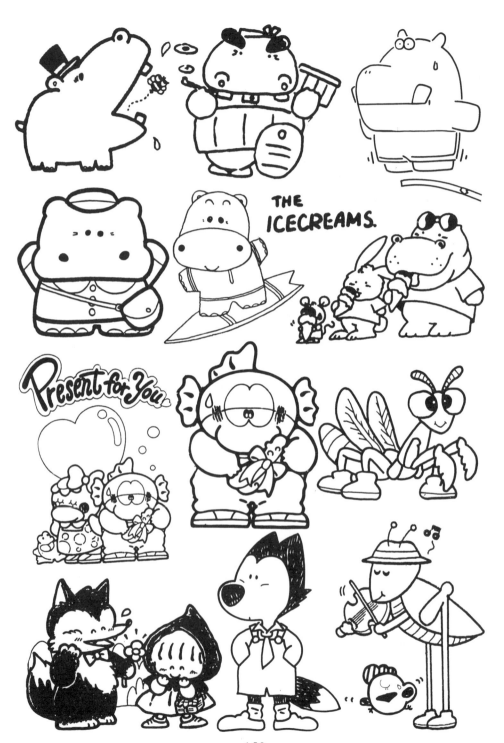

THE ICECREAMS.

Present for You

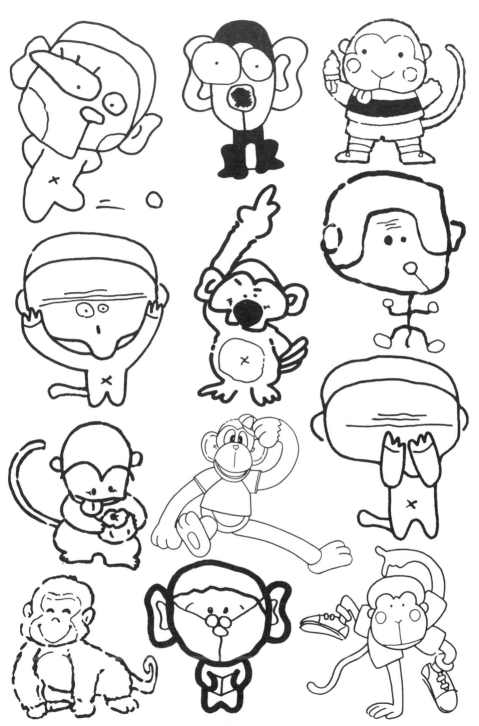

Sweetland

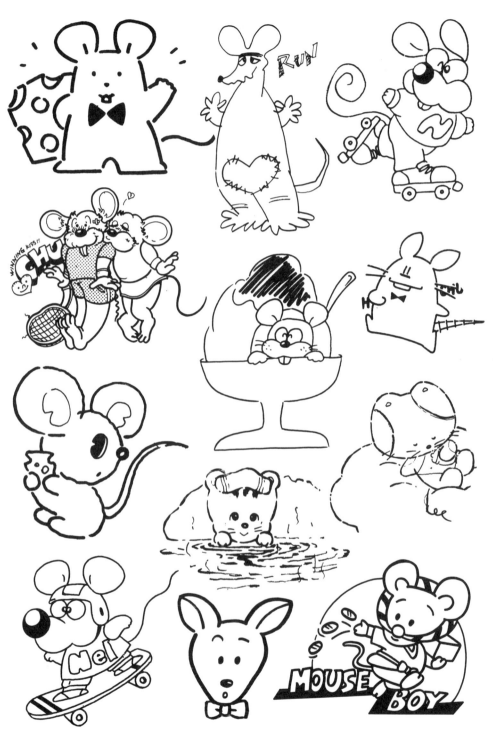

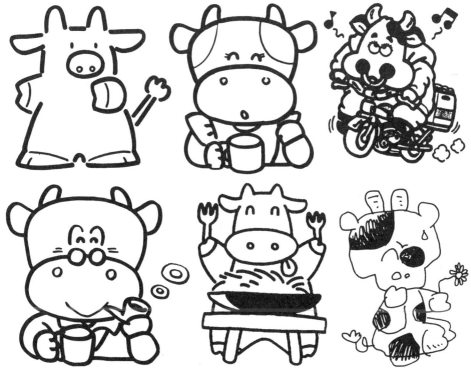

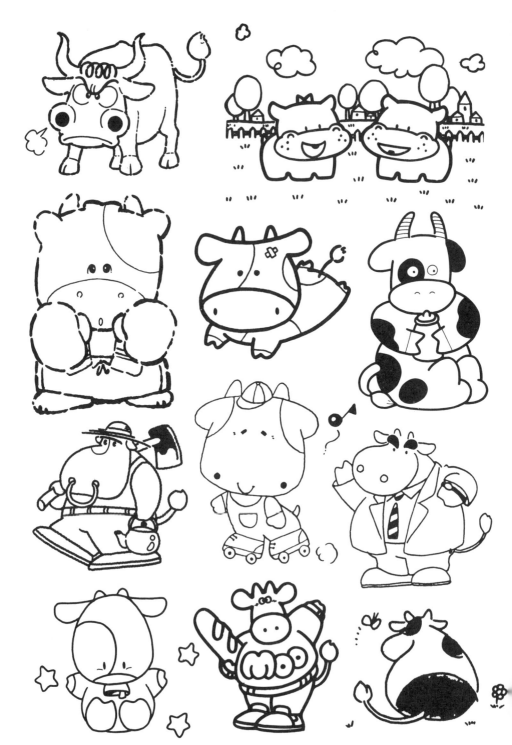

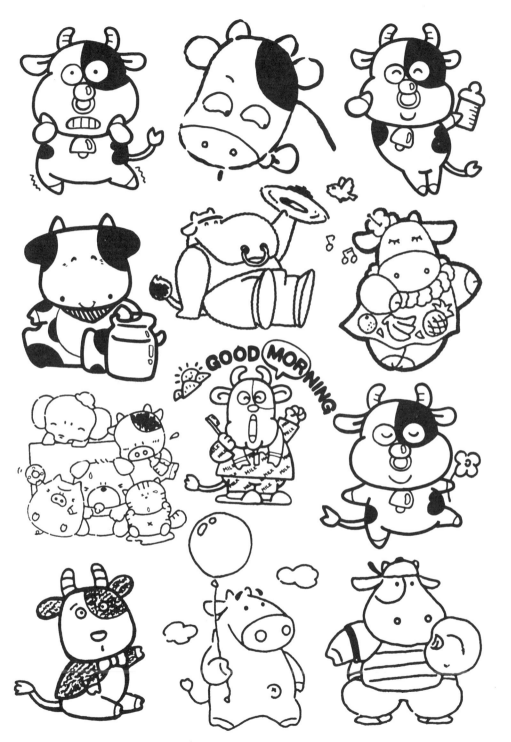

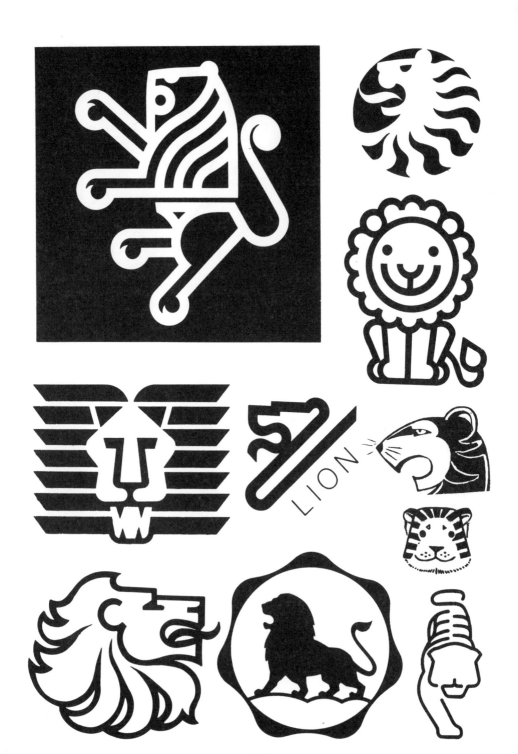

LION

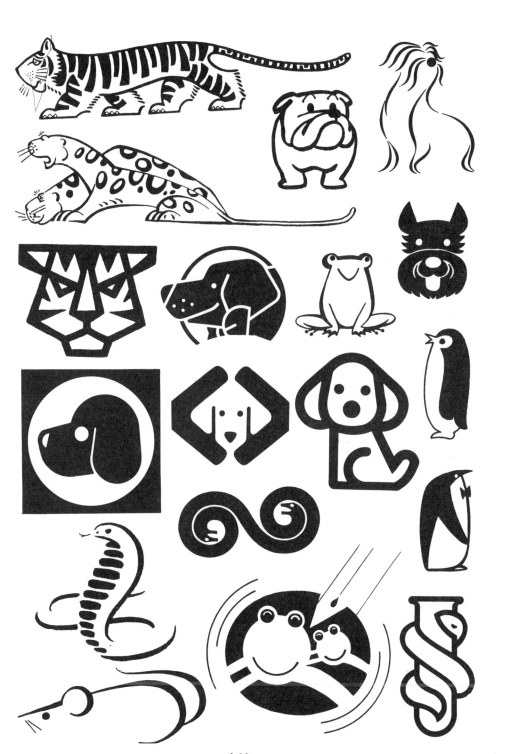

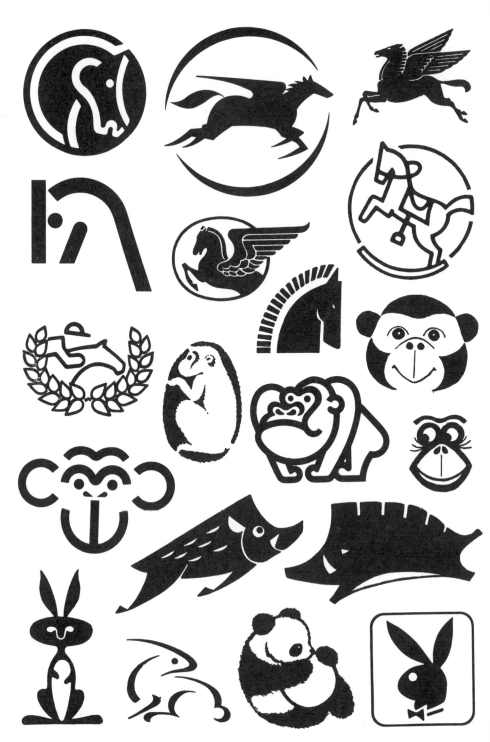

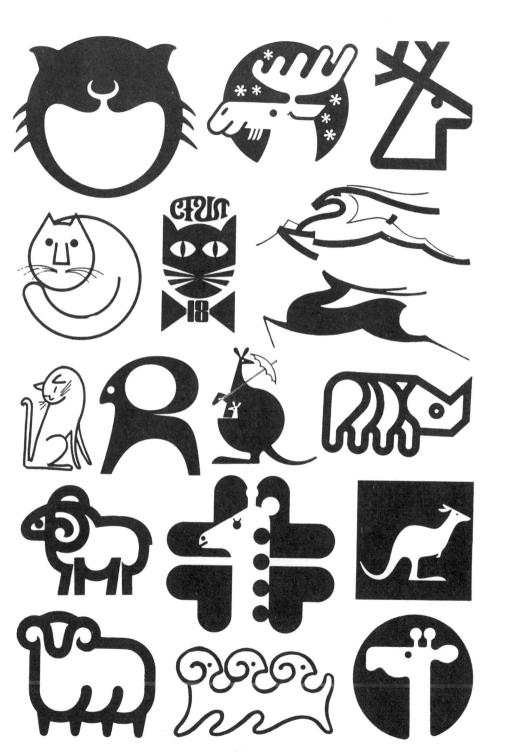

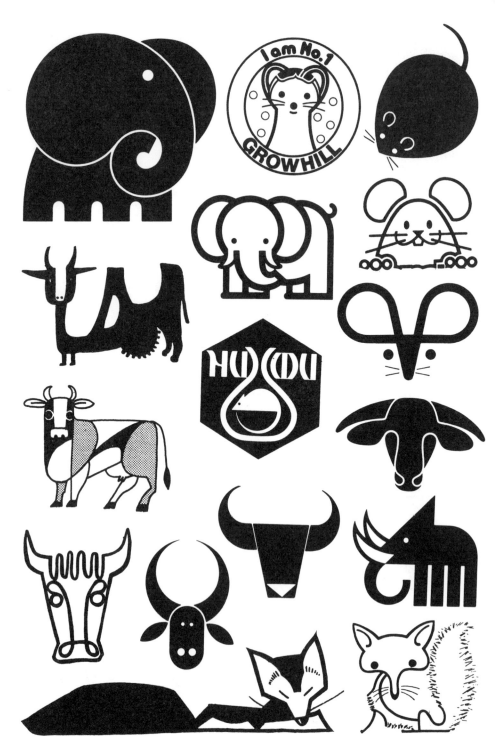

I am No.1

GROWHILL

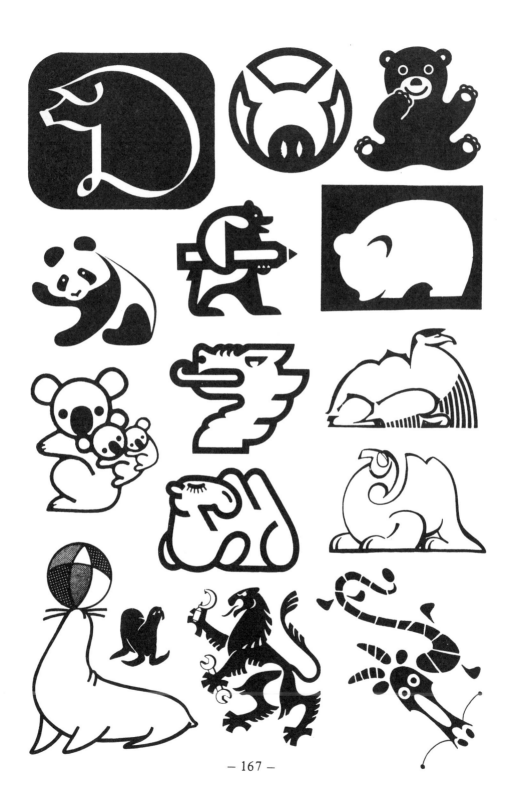

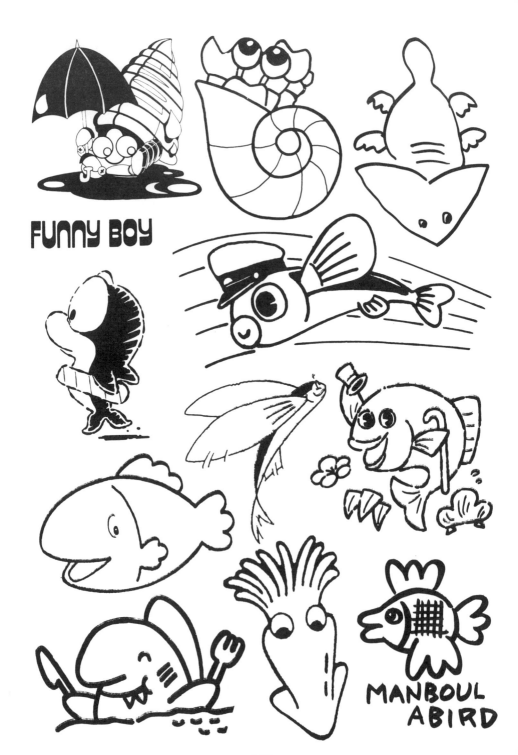

FUNNY BOY

MANBOUL
ABIRD

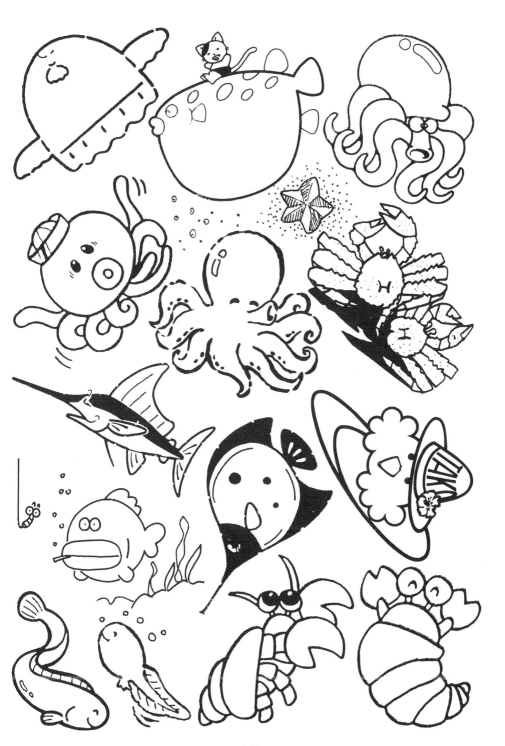

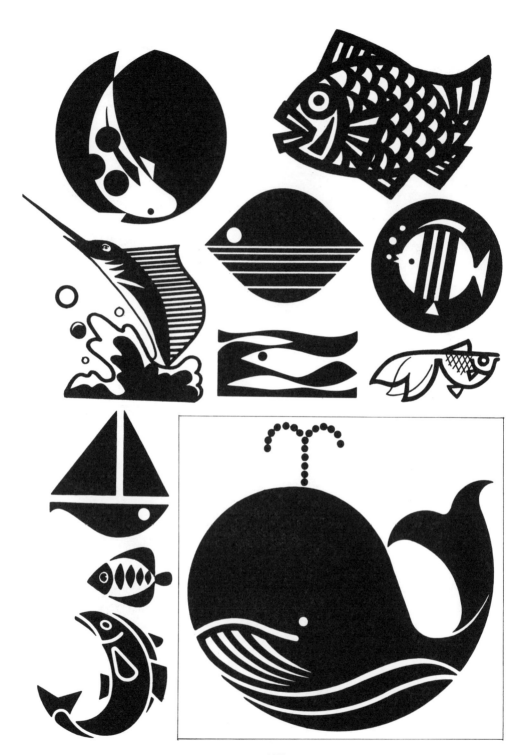

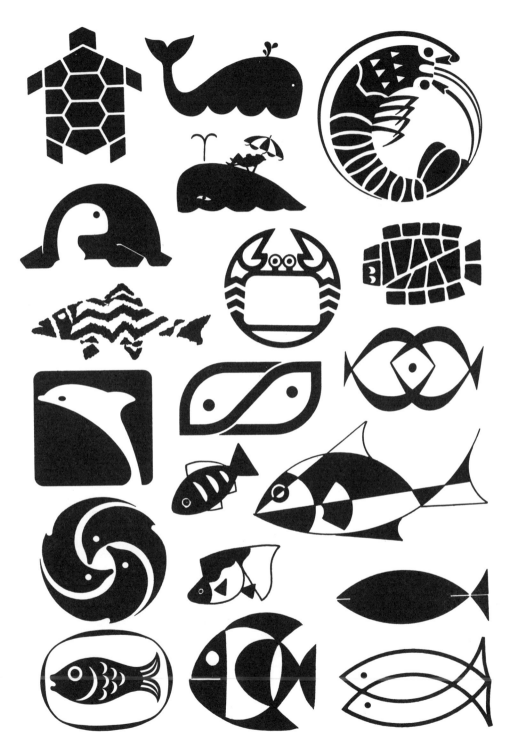

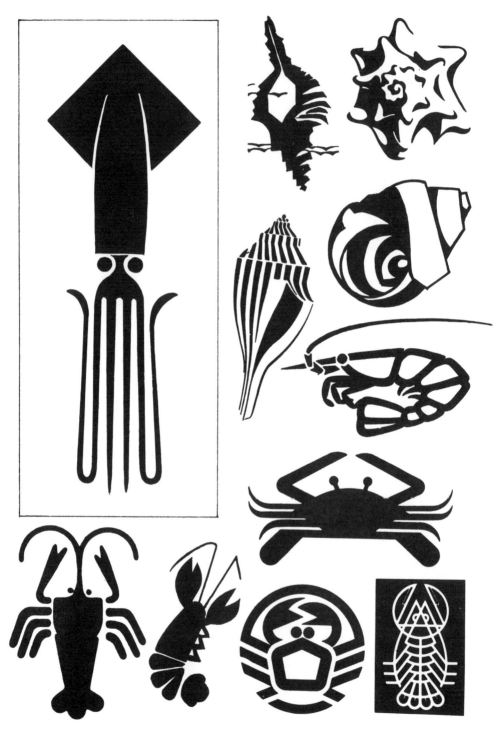

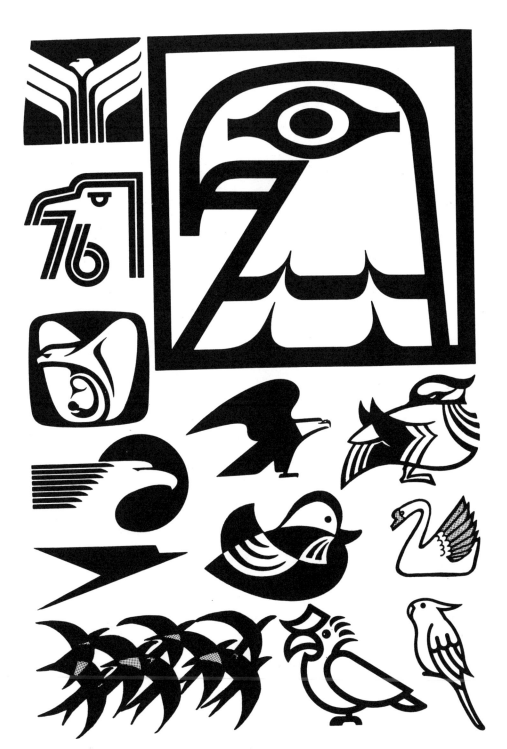

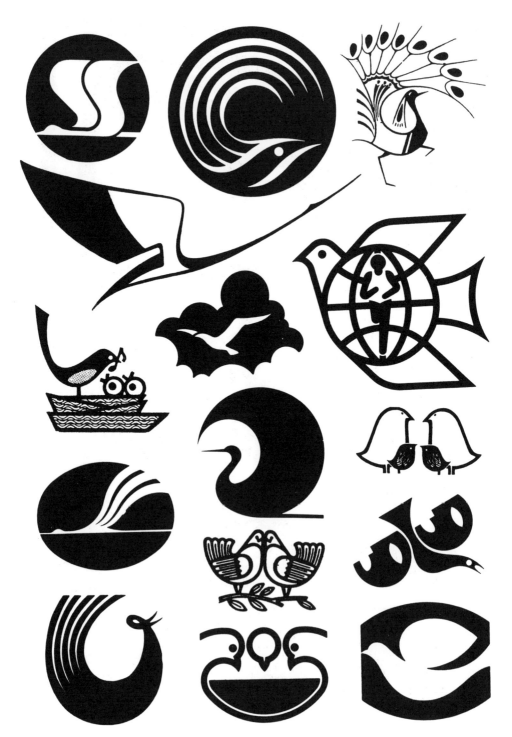

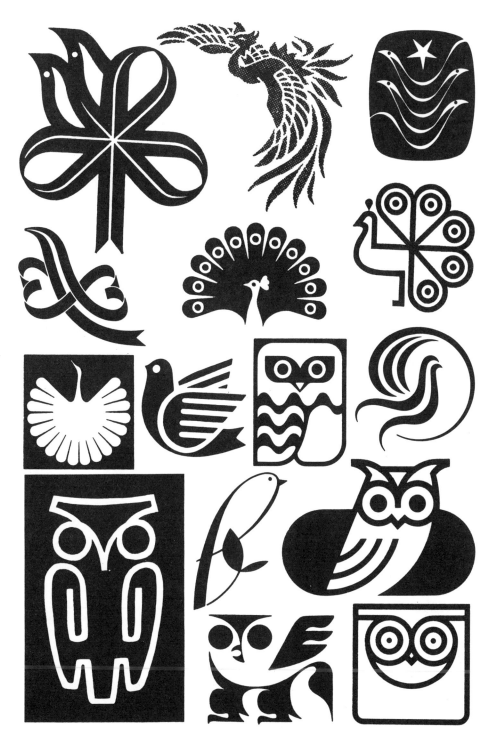

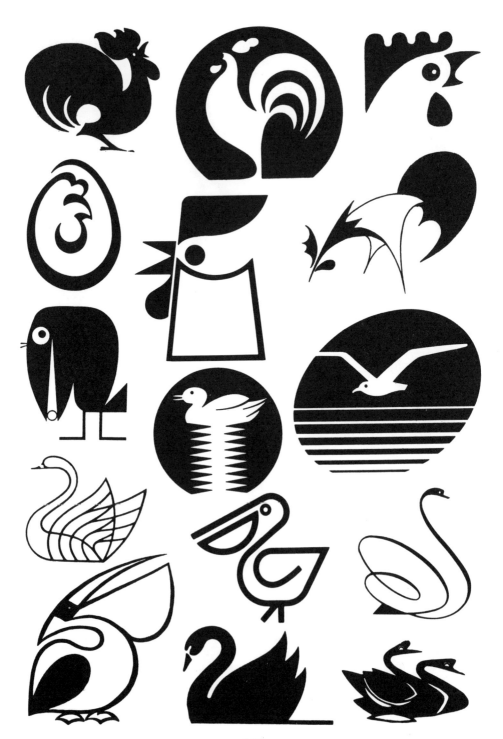

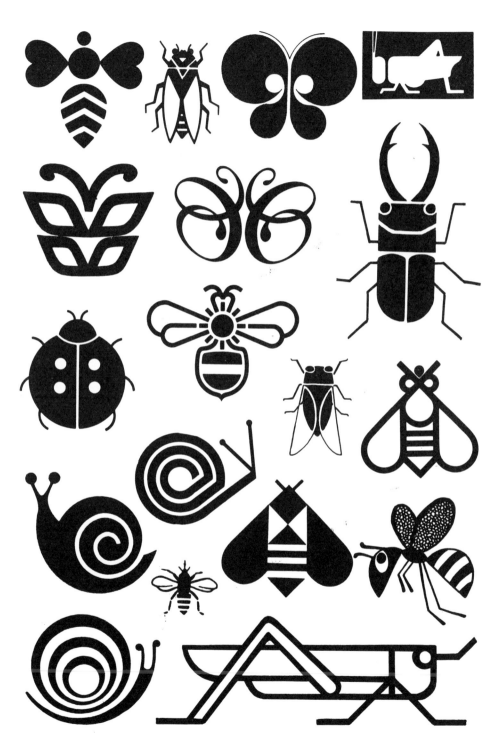

판권본사소유

산업도안
INDUSTRIAL
PATTERN
ILLUSTRATION

2008년 1월 5일 2판 인쇄
2018년 12월 13일 5쇄 발행

저자_미술도서연구회
발행인_손진하
발행처_ 돌샘 오림
인쇄소_삼덕정판사

등록번호_8-20
등록일자_1976.4.15.

서울특별시 성북구 월곡로5길 34
#02797 TEL 941-5551~3
FAX 912-6007

값 : 11,000원

ISBN 978-89-7363-190-2
ISBN 978-89-7363-706-5 (set)